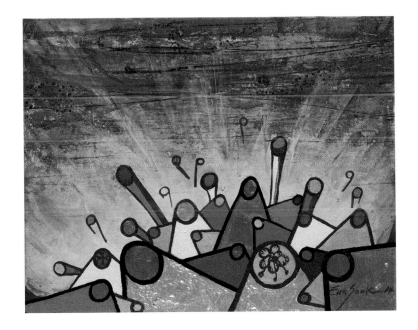

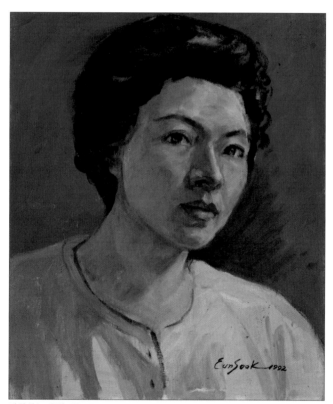

자화상2 , 유화, 38×45.5cm, 1992

Art
Cosmos

박은숙

Park Eun Sook

서문당

박 은 숙
Park Eun Sook

초판인쇄 / 2014년 12월 1일
초판발행 / 2014년 12월 15일

지은이 / 박은숙
펴낸이 / 최석로
펴낸곳 / 서문당
주소 / 경기도 일산서구 가좌동 630
전화 / (031) 923-8258
팩스 / (031) 923-8259
창업일자 / 1968.12.24
창업등록 / 1968.12.26 No.가2367
등록번호 / 제406-313-2001-000005호

ISBN 978-89-7243-667-6

차례
Contents

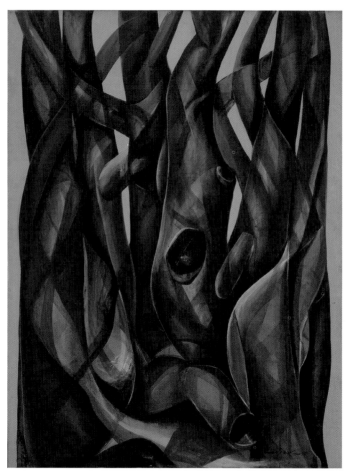

근원. *Origin.* 130×97cm, 1975

국화꽃. 54.5×61cm, 1970

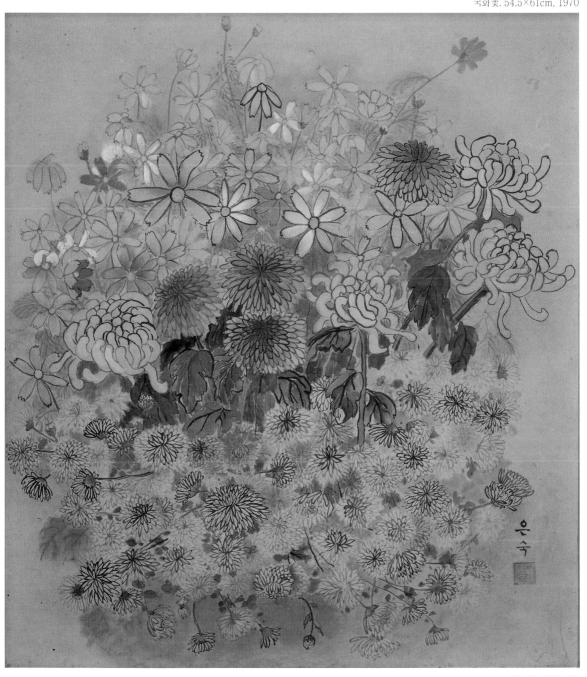

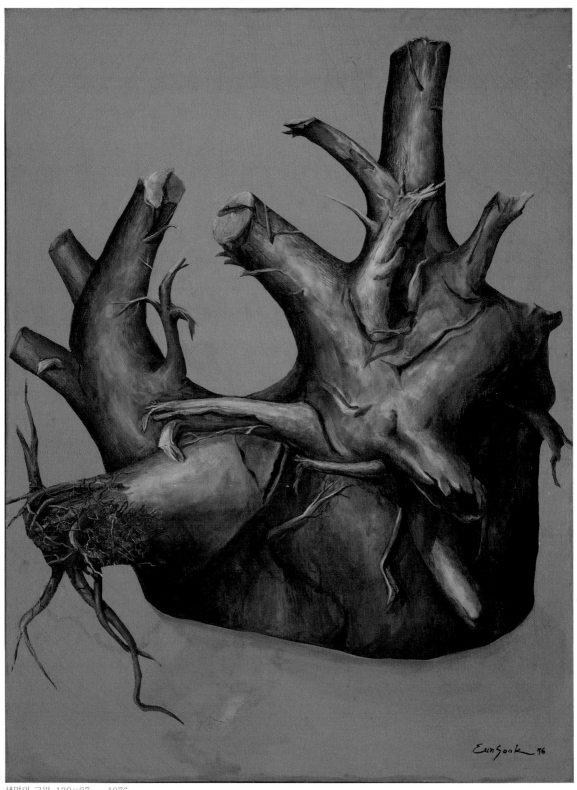

생명의 근원. 130×97cm, 1976

근원-잃어버린 음향. 130×97cm, 대학미전 장려상 작, 1976

하오의 작업. 116.7×91cm, 대학미전 특선작, 1975

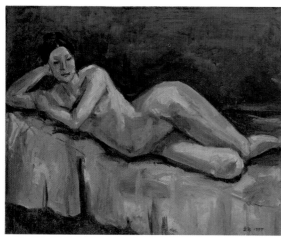

여인. 1977

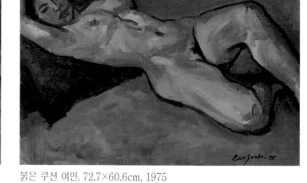

붉은 쿠션 여인. 72.7×60.6cm, 1975

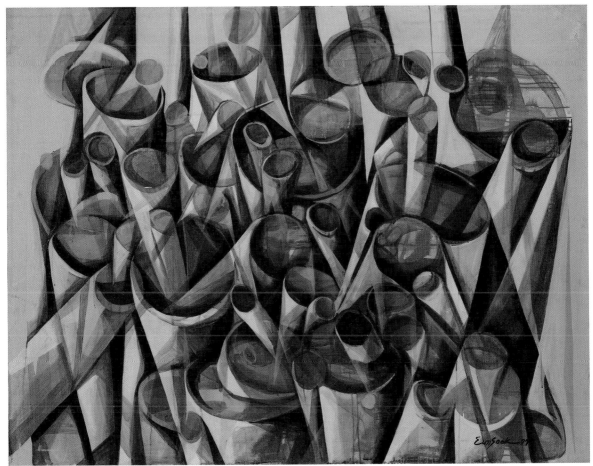

근원 D. 130×162cm, 1977

1972 풍문미전에서

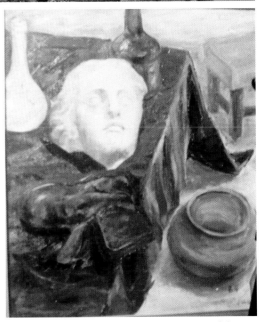

풍문미전, 1972

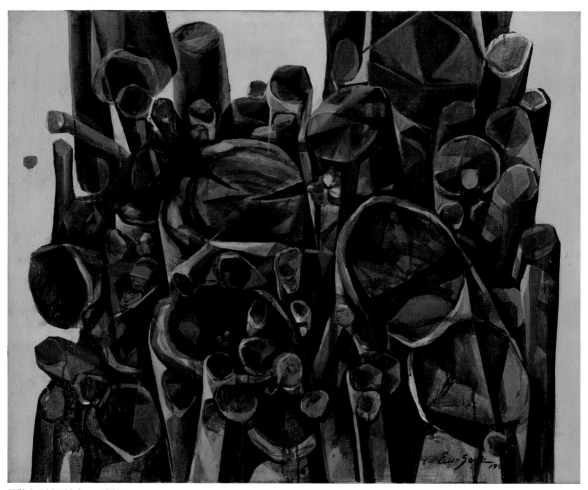

근원 A. 100×80.3cm, 1978

그로리치 화랑 전시에서 1978

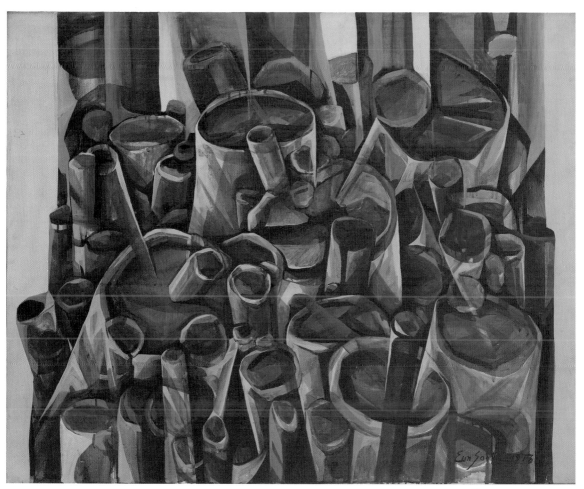

근원 B. 100×80.3cm. 1978

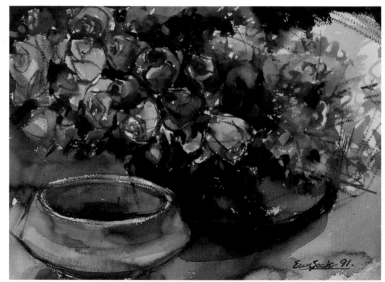

장미, 꽃. 36×27cm, 수채화, 1991

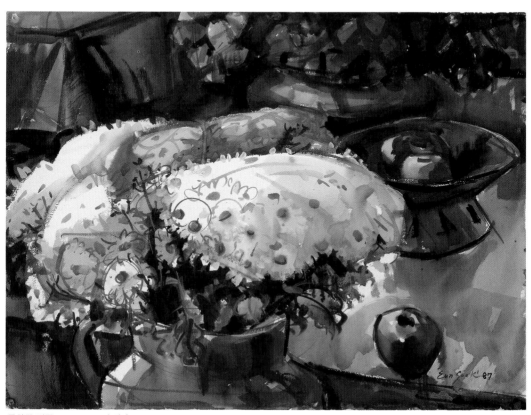

국화꽃 정물. 76×57cm, 수채화, 1987

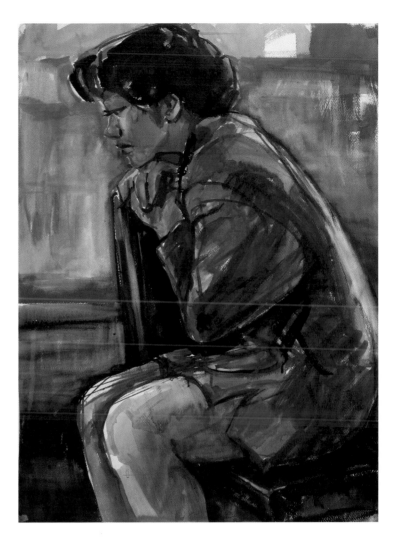

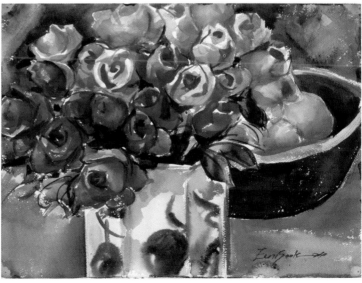

푸른옷 여인. 58×80cm, 수채화, 1992
분홍장미. 28×38cm, 종이, 수채화, 1994

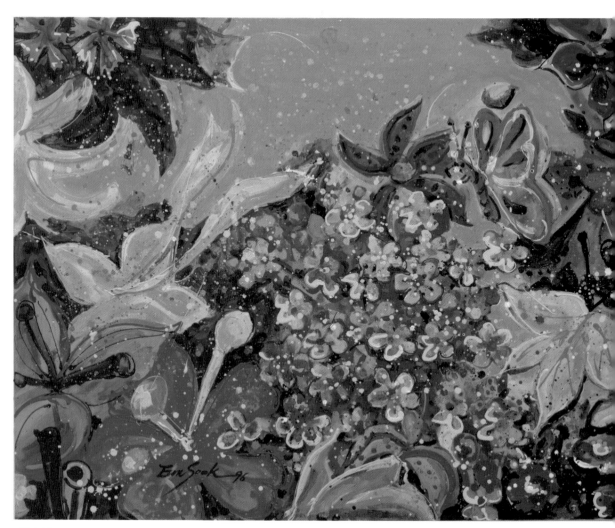

사랑의 향기는 바람에 날리고. 91.5×235cm, Acrylic on canvas, 1996

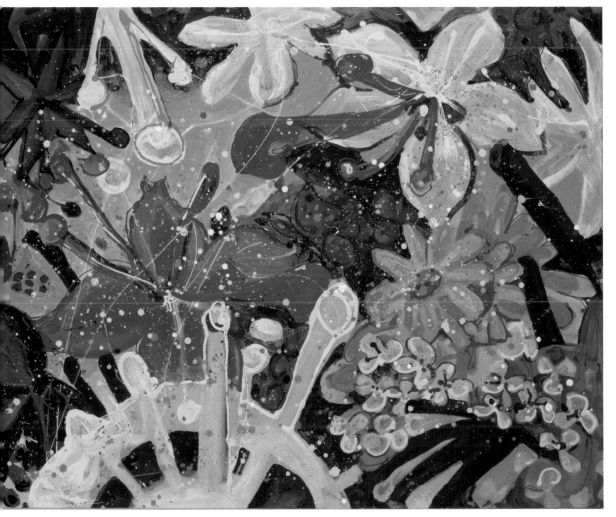

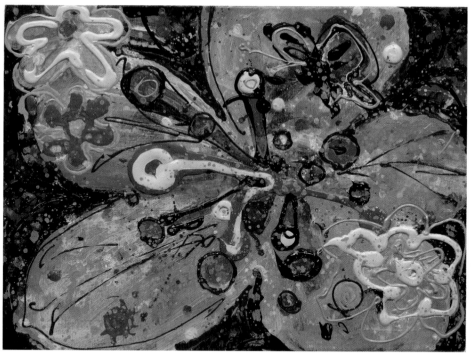

생의 환희. 24×33cm, acrylic on canvas, 1996

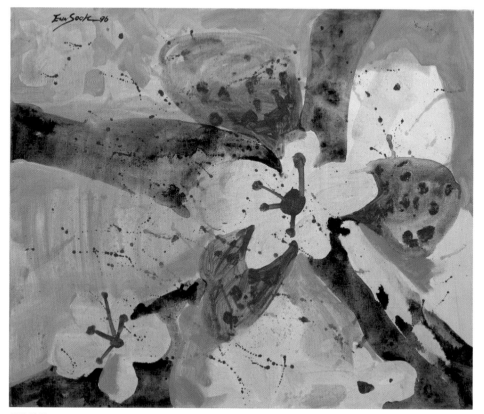

생의 환희. 61×72cm, acrylic on canvas, 1996

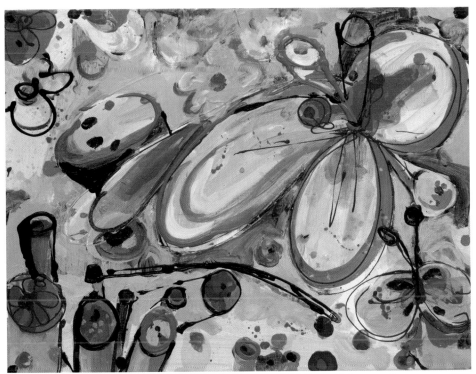

생의환희. 53×46.5cm, acrylic on canvas, 1996

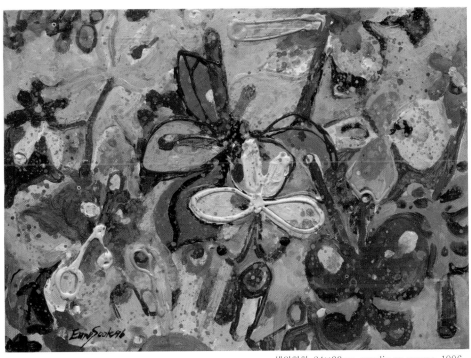

생의환희. 24×33cm, acrylic on canvas, 1996

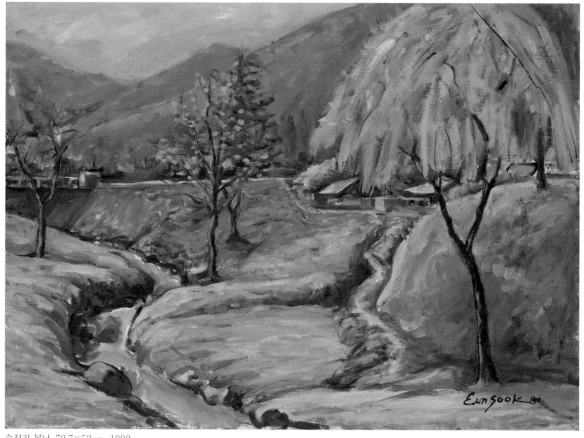

송정리 봄날. 72.7×53cm, 1992

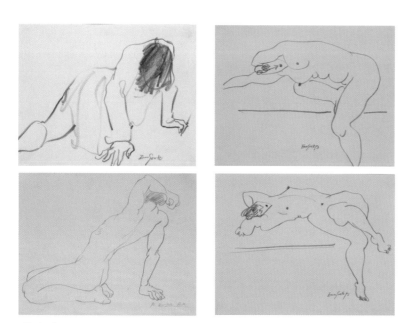

여인 20-52. 38×30cm, 종이, 콘테, 1993
여인 20-27. 38×30cm, 종이에 연필, 1993
누드크로키, 40×30cm, 1993
여인. 38×30cm 종이, 연필, 1993

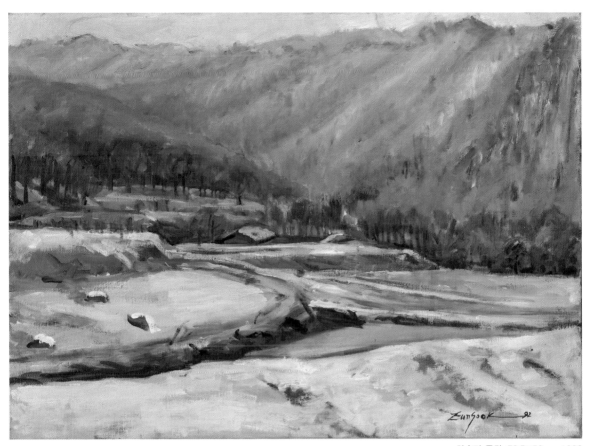

양수리 풍경. 72.7×53cm, 1992

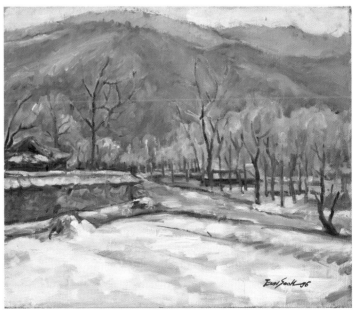

고골 겨울풍경. 53×45.5cm, 1996

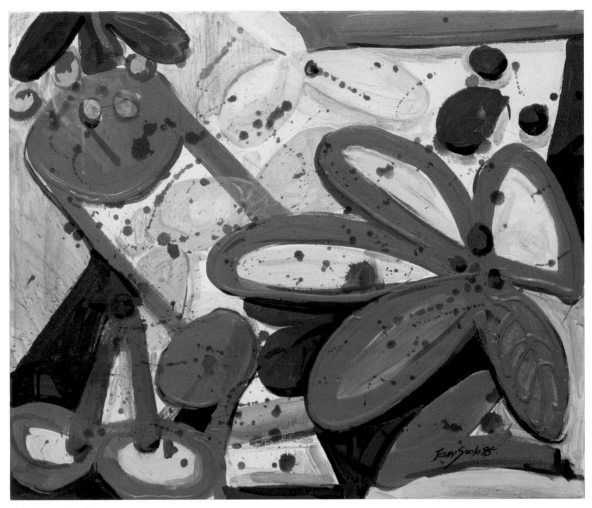

생 그리고 꽃피는 계절. 61×72.7cm, acrylic, 1995

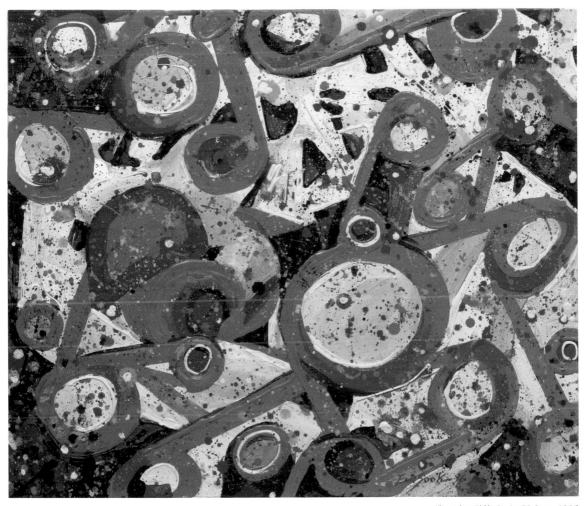

생 그리고 정열. 61.0×72.0cm, 1996

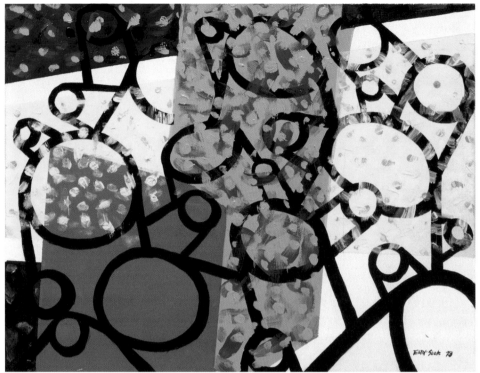

근원 *Origin* VI. 40×52.5cm, mixed media on canvas, 1993

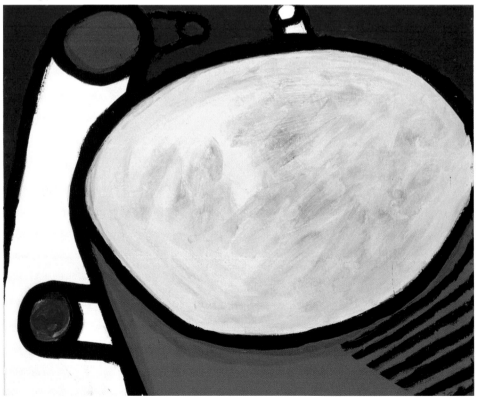

근원 *Origin Microscopia*. 45.5×38cm, 1993

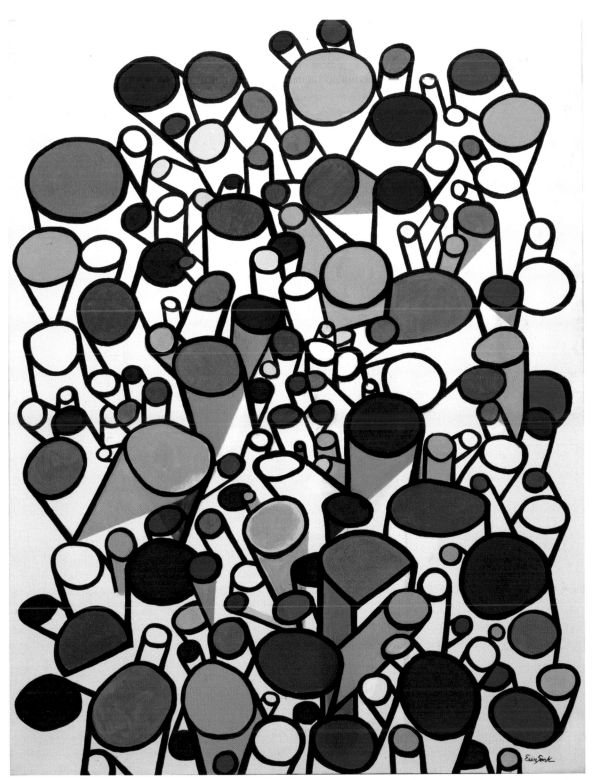

근원 *Origin*. 145×112cm, oil on canvas, 1992

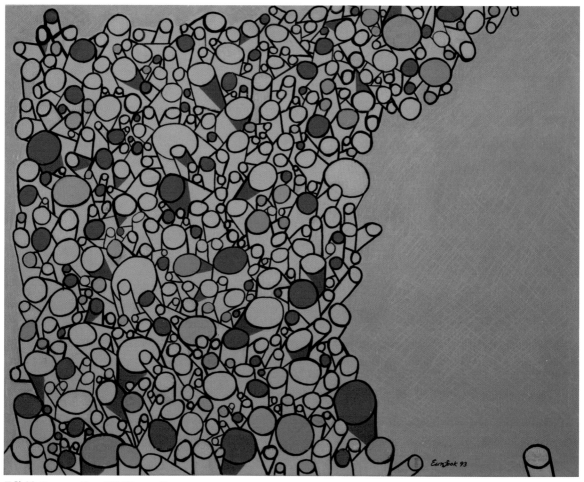

근원.93 *Express Way.* 72×91cm, oil on canvas, 1993

박은숙의 近作에서 보는 地上의 形態와 天上의 색조(1999년)

정세향(미학박사, 미술사, 포항공대)

이번 개인전에 출품된 박은숙의 90년대 후반부터 최근까지 작품들은 작가가 계속 추구한 새로운 발전과 변화를 보이고 있다. 이번 작품들은 형태와 색에서 더욱 단순화되어 작가가 추구하는 조화로운 질서와 물질만능 사회에서의 증가된 어두움을 초월하는 靈的인 美를 표현하고 있다.

최근 뿌리 連作에서 볼 수 있듯이 변화된 공간 해석과 더불어 새로운 단순화 작업은 우주의 생명과 에너지를 상징적으로 나타내고 있다. 밀집한 형태들이 前面에 좁게, 일정한 영역에 배치된 초기의 작품과는 달리 근래의 작품에서는 크고 성숙되어 하늘을 향하여 확대된 형태로 나타나고 있으며 그 주위에 작고 어린 형태들이 깊고 자연스럽게 공간에 배치되어 있다. 더 나아가 최근 작품의 일부에서는 형태가 언덕, 산맥, 계곡 등 쉽게 변하지 않는 지형으로 배치되어 안정된 기초 위에서 원통형 구조들은 더 뚜렷하고 생동감 있는, 자연 속에 내재하

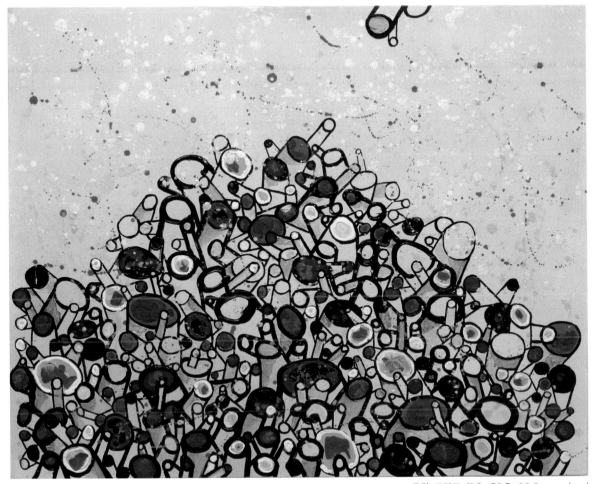

근원 그리고 은총. 72.7×90.0cm, mixed media on canvas, 1994

는 생명력을 표현하고 있다. 이런 공간과 형태의 변화와 함께 近作에서의 色은 상당히 난순화되고 산결한 변화가 보이고, 자분하게 억제된 靑色과 灰色의 결합이 광활하고 무한한 하늘을 떠올리게 한다. 집중적으로 사용된 밝은 색은 고요하고 평화로운 느낌을 갖게 하며, 이는 작가의 초기 작품에서 보여준 넘쳐흐르는 화려한 스타일과는 많이 다르다.

이와 유사하게 작가의 "꽃" 連作에서는 형태나 색이 단순화가 뚜렷해 졌다. 초기 작품에서 강조된 생생하게 물결치는 듯한 꽃잎의 開花와 밝고 강한 색의 다양한 사용이 최근 작품에서는 부드럽고 공간적 여유가 있는 연한 분홍과 밝은 초록색으로 표현되고 있다.

작가의 최근 작품에서의 이런 스타일의 변화는 有機的, 地上의 형태와 靈的, 天上의 色과의 調和로운 균형을 추구하는 작가의 노력을 보여준다. 近作에서의 새로운 형태와 색은 20세기를 마감하는 시점의 인간성 혼돈의 세계에 결핍되어 있는, 작가가 內的으로 추구하는 조화와 질서를 표현하고 있다.

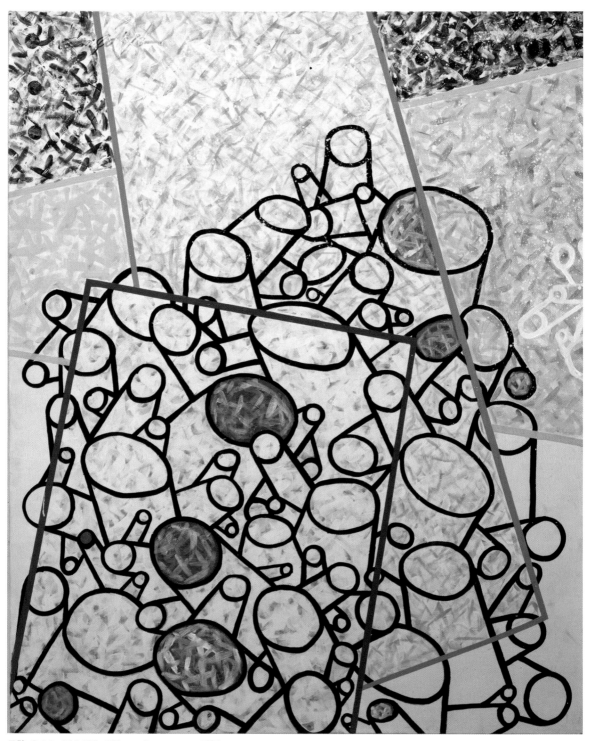

근원. *Origin-96 I*. 162×130cm, oil on canvas, 1996

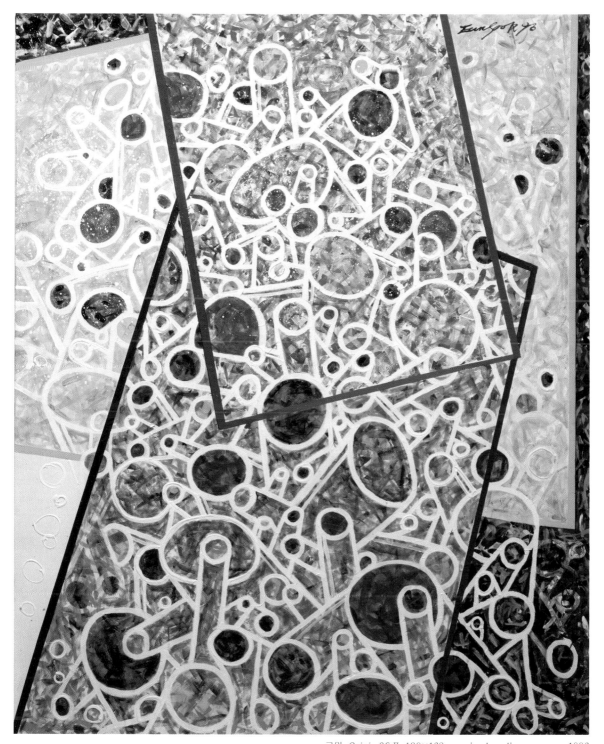

근원. *Origin 96* II. 130×162cm, mixed media on canvas, 1996

근원. 생성 4. 45×53.5cm, 1999

근원. *A View Point.* 45×53cm, 1999

근원. 생성 53.0×45.5cm, 1999

근원. 생성. 45×53cm, 1999

근원. *A View Point.* 45×53cm, 1999

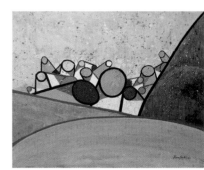

근원. *A View Point.* 45×53cm, 1999

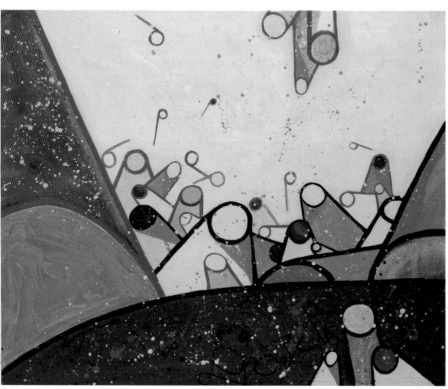

근원. 생성 3. 61×72cm, 1999

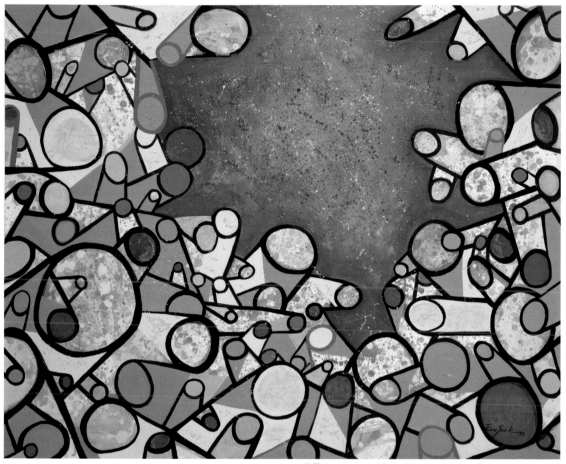

근원 *Origin Pray* 130×162cm, mixed media on canvas, 1999

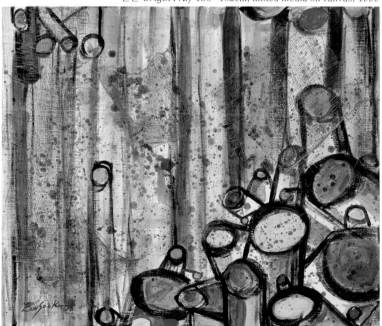

근원. 생성. 73×61cm, mixed
media on canvas, 1998

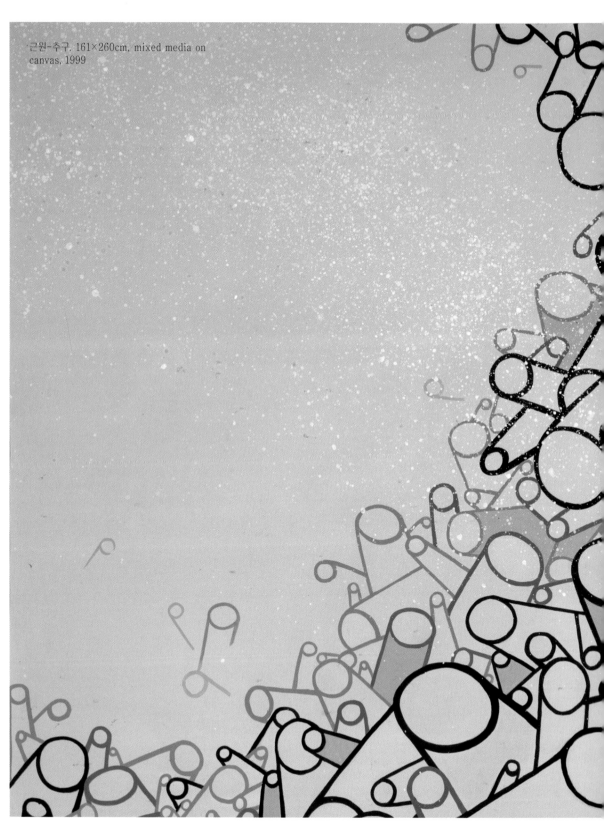

근원-추구. 161×260cm, mixed media on canvas, 1999

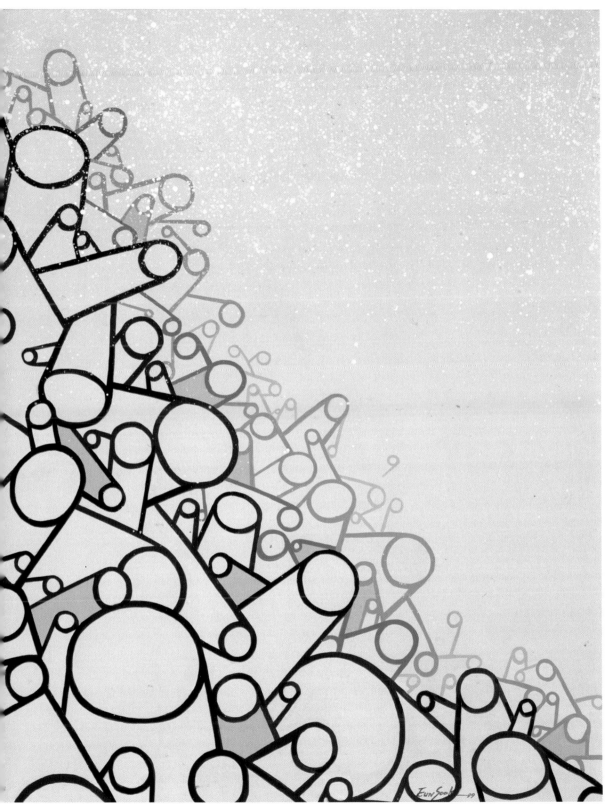

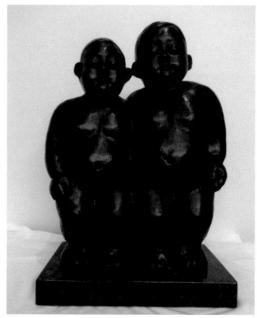

형제. 28×14×35cm, 청동, 1992

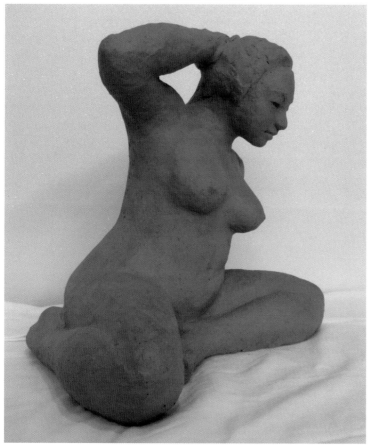

화장하는 여인. 29×22×29cm, 테라코타, 1994

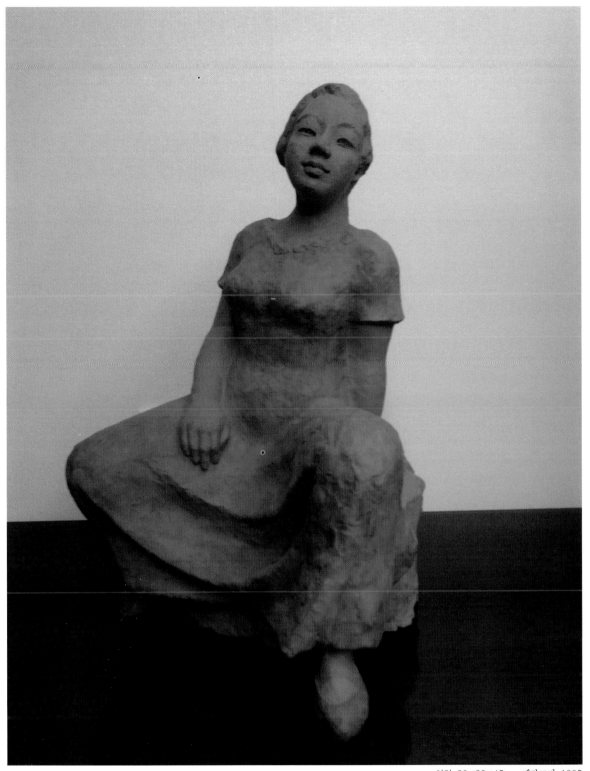

여인. 30×30×45cm, 테라코타, 1995

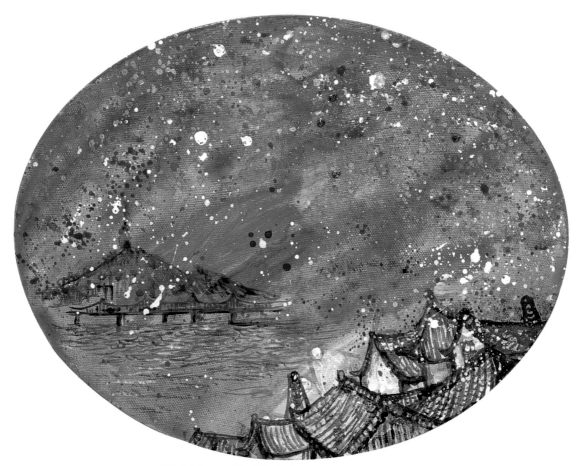

근원 *Origin pray VII*. 30.2×24.2cm, acrylic on canvas, 2005

근원 *Origin Passion*. 53×45.5cm, acrylic on canvas, 2004

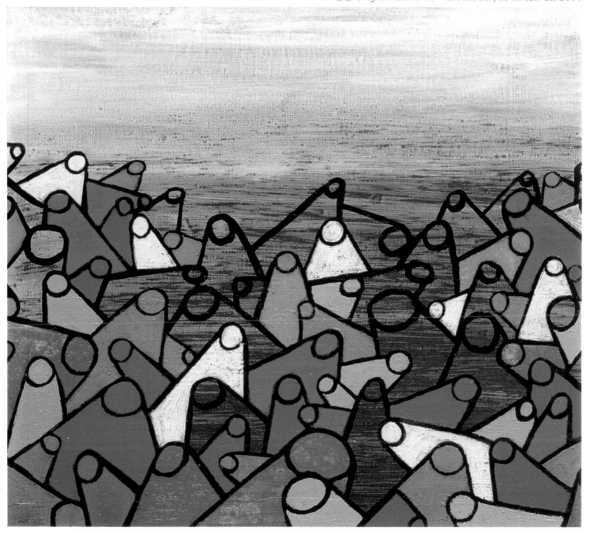

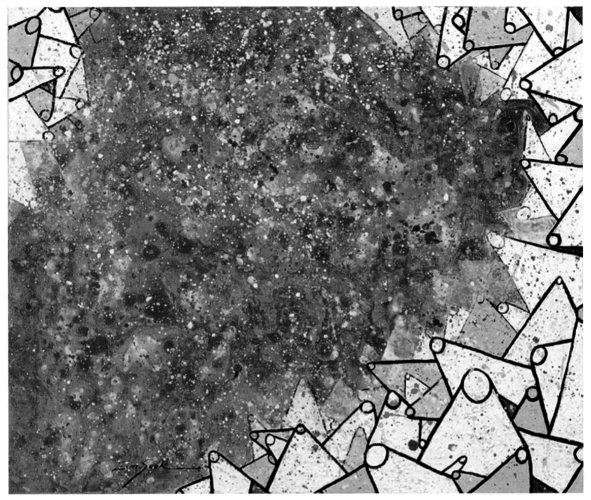

근원 *Origin.Rejoicing.* 72×62cm 1, 2004

Park Eun Sook's 'Explosion of Eternity'

Patrice de la Perriere(Universe des Arts publisher)

Park Eun Sook splashes her works of multicolor harmony, illuminating them in the manner of firework. Those flying(or gushing forth) forms are expressions of bubbling, invisible world that surges to the light like fugitive apparitions.

Her tubular constructions emerge from pictorial materials like uprooting of chaos, unveiling also their internal structures of which they are composed. The specks, sprinkled in spontaneous impulse, evoke celestial origin.

For Park Eun Sook, life is a creative, perpetual explosion. Her

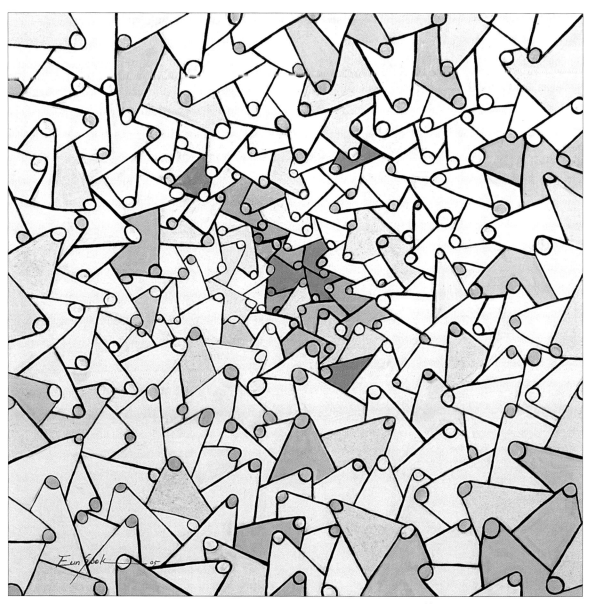

근원 *Origin-hamony 1.* 90×90cm, 2005

canvas breathes the aesthetic evanescences exuding the border of microscopic world. With such traces of eternity, they are expressions of extraordinary intensity of life in the state of metamorphosis. To relate to art, Park Eun Sook situates herself in the instant present, seizing the wind of subtle, fleeting perceptions, and ephemeral explosion of their successive births.

Fascinated by the mystery of the origin of life, Park Eun Sook chose to utilize primary colors to be incoherence with her subject. They emanate her works, and the sensations of eternity radiate their sensible vibrations toward us, replacing us also in resonance with the universe.

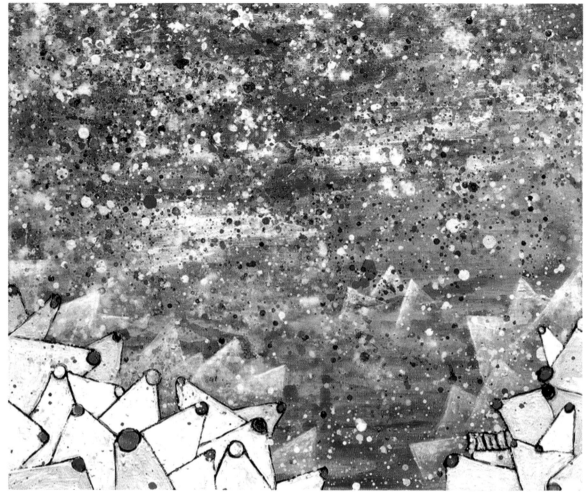

근원 *Origin pray 05-2.* 53×45cm, acrylic
on canvas, 2005

박은숙의 '永遠性의 爆發'(2005)

Patrice de la Perriere(Univers des Arts 발행인)

　　작가 박은숙의 작품은 조화를 이룬 여러 색들이 흩뿌려짐으로써 불꽃놀이
의 빛을 연상하게 된다. 이들 날아다니는 듯한(혹은 앞으로 튀어나오는 듯한)형
태는 물방울같은, 붙잡기 어려운 幻影같은 빛으로 떠오르는, 보이지 않는 세계
를 표현하고 있다.

　　작품에서의 원통형 구조는 혼돈(chaos)을 뿌리째 뽑아낸 것처럼 보이며 그
구성요소의 내부적 구조를 벗겨낸 것으로 표현되고 있다. 자연발생적 충동에 의
해 흩뿌려진 点들은 天上에서 나온 것처럼 느껴진다.

　　작가에게 있어 생명은 창조이며 영원히 계속되고 반복되는 폭발이다. 작가
의 캔버스는 미시적 세계의 경쟁에서 흘러나오는 심미적 쇠퇴를 호흡한다. 그러

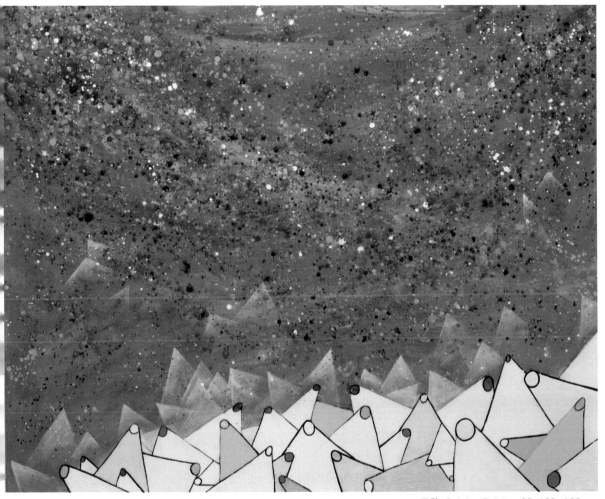

근원 *Origin. Rejoice 05.* 160×130cm, 2005

한 영원에서의 자취와 더불어 변형상태에서 일상을 초월하는 생명의 強度를 표현하고 있다. 예술에 관하여 작가는 바로 현재의 자리에 위치하면서 바람같이 감지하기 어렵게 빨리 스쳐 지나가는 것을 인식하면서 계속되고 있는 탄생의 순간적인 폭발들을 포착하고 있다.

　작가는 생명 기원의 신비에 매료되어 자신의 주제에 맞추어 원색을 선택하여 사용하고 있다. 그 색들이 작가의 작품에서 뿜어져 나오며 원원의 감각들이 감성적 진동으로 우리들을 향해 퍼져 나오며 우주와의 공감으로 代置시키고 있다.

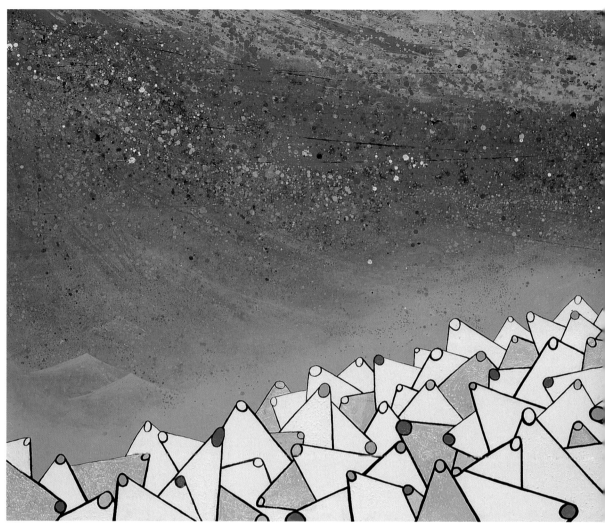

근원 *Origin-Glory A*. 324×130cm, 2007

근원 *Young Summer Day*. 60×120cm, 2005 ↗

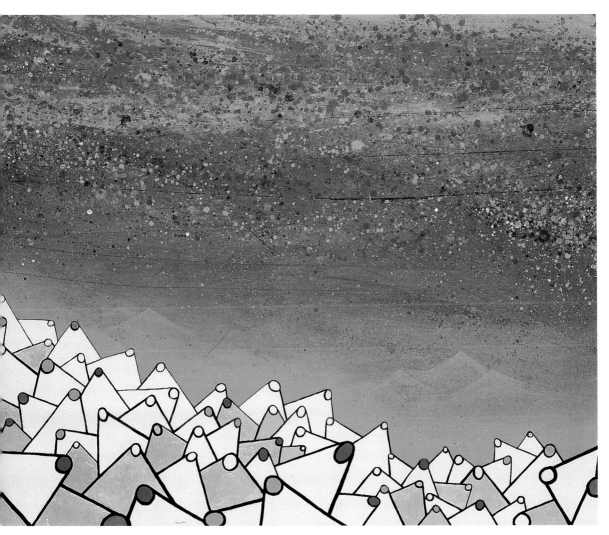

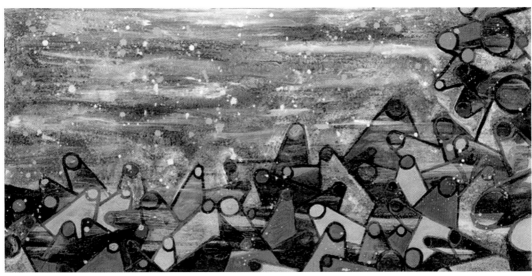

태초의 세계 예찬 (2011)
— 박은숙의 《ORIGIN》연작 —

김 복 영 미술평론가.서울예대 석좌교수

1996년 이래 박은숙은 '근원'origin이라는 주제를 회화적으로 천착하는데 집념을 쏟아왔다. '태초에 빛이 있으라 하매 빛이 있더라'는 성서의 언급처럼, '근원'으로서 세계가 이루어지는 시초에 주목해왔다. 무엇보다 시초의 세계를 '환희', '기도', '희락', '기쁨', '영광', '하모니', '엑스터시', '찬미' 같은 작품의 부제를 빌려 다분히 부賦 ode의 양식으로 태초의 세계를 예찬하는 회화를 제작해왔다.

시인들은 가끔 자신이 예찬하는 사물에 대한 소회를 적어 '부'의 양식으로 시를 써온 선례를 심심찮게 보여준다. 자연예찬을 목적으로 하는 '자연부'自然賦, 조선조 백자의 아름다움을 예찬하는 '백자부'白磁賦가 대표적인 것들이다. 박은숙의 회화는 이러한 예찬의 회화적 버전이라 할 수 있다.

이 작가가 예찬하고자 하는 건 말할 것 없이 보이지 않는 근원의 세계다. 그녀에게서 '근원'이란 세계의 최초의 것으로 간주되는 신의 나라라고 할 수 있다. 성서적으로는 '에덴'이고 '신국'이다. 우리나라 우리 민족 역시 태초의 세계가 어떻게 탄생했는지를 '부'의 양식을 빌려 예찬했던 선례를 고서에서 찾아볼 수 있다. 『단군세기』와 『소도경전』에는 태초의 세계를 '크고 둥근 하나인 세계'大圓로 묘사하거나, '극이 없는 하나'無極一也요, '눈부신 빛의 세계'昂明로 묘사한다. '밝음'을 뜻하는 '환'桓이나 '단'檀으로 묘사하는가 하면, '빛의 나라'를 예찬하고자 이두어를 빌려 '풍류'風流를 말하기도 한다. 이 말들은 모두 원초이자 근원의 세계를 찬미하는 이름들이었다. 우리는 이 이름들을 까맣게 잊고 서구적인 의미의 '하늘나라'만을 전부인줄 알고 있다. 더 나아가 우리 민족은 일찍이 인간이 대지에 살면서 근원의 세계를 마음에 두고 예찬함으로써, 인간 또한 본성에 있어서 태초의 세계와 하나가 될 수 있다는 걸 믿었다.

박은숙의 작품 세계 역시 이러한 맥락에서 태초의 세계, 빛의 세계를 예찬하고 그린다. 작품 상단에 검푸른 천공天空을 넣어 점점이 도열하고 섬광을 발하는 은하를 그리고 그 아래는 머리에 작은 써클을 이고 있는 크고 작은, 일견 산세山勢들이 빼곡한 인간세계를 그린다. 산들은 노랑 빨강 파랑 백색 회색으로 착색되고, 써클 역시 색을 띠고 크고 작은 모습을 드러낸다. 그 규모 또한 다양하다. 하늘에는 푸른색 뿐 아니라 빨강 노랑이 등장한다. 종종은 붉은 빛 오커의

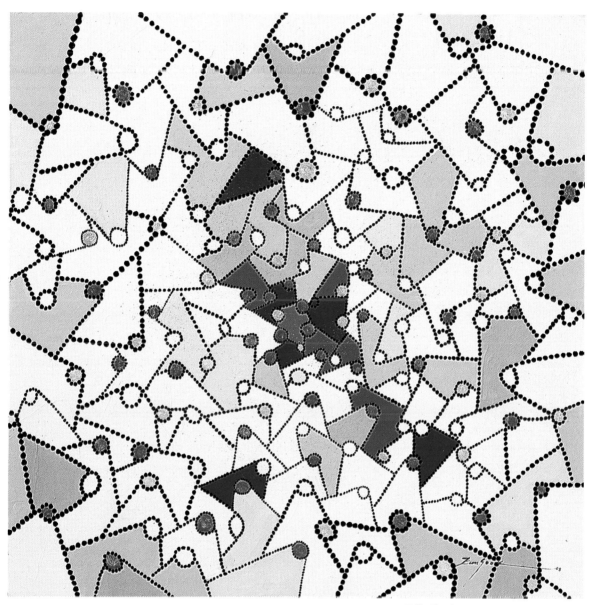

근원. 하모니 *Origin-Harmony.* 70×70cm, 2007

빛깔을 채워 텅 빈 대허大虛를 상징시킨다.

산세는 산이라기보다는 불특정한 선각線角의 집합을 보여준다. 크고 작은 선각의 접점에는 암호로서 써클이 자리한다. 이 암호는 분명히 로고스logos 하나님의 표지일 거다. 이러한 형상이 화면을 가득 메운 집합상을 드러낸다. 일체는 선각으로 처리 되는 일차원의 교차와 중첩, 그리고 여기서 이루어지는 융기와 하강이 천지창조의 초기상황을 엿보게 한 박은숙의 근작들은 이러한 추세의 연장선에서 읽힌다. 그녀의 근작들은 우리의 옛 문헌이 언급하듯, '각角이란 셋이어서 극極이 크다'角者三也太極는 경구를 상기시킨다. 작은 선각들이 만드는 태극들의 올오버 이미지를 보여준다. 태극이 써클에서 발진된다는 걸 시사하기 위해, 로고스의 암호인 원점圓點을 도입하고 여기서 방출되는 빛을 강조한다.

로고스의 암호가 창출해내는 전체는 흡사 프랙탈 셀fractal cell의 원原象을

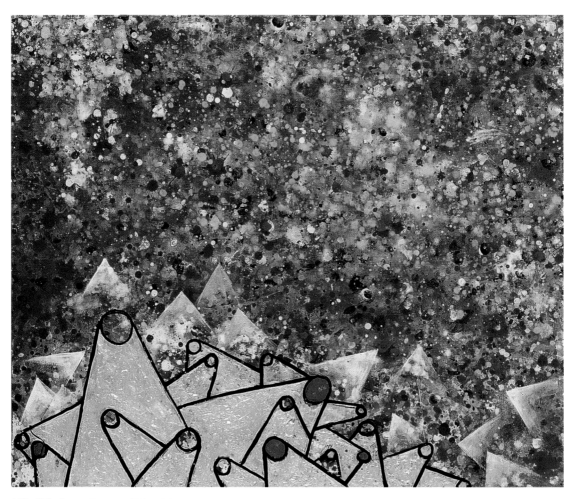

근원. 환희 *Origin-Ecatasy.* 37.9×45.5cm, 2007

방불케 한다. 프랙탈 원상들이 만드는 전체의 세계상은 이차원과 삼차원의 중간 쯤에 위치하는 소수의 차원이거나 무리수의 차원이다. 혼묘일환混妙一環의 세계라 할 수 있다. 체体와 용用의 분화가 이루어지기 이전의 '아카샤'akasha이자 '대원일'大圓一이요, '대허'大虛로서의 세계가 아닐 수 없다.

박은숙은 이를 위해 단순하면서도 오묘한 셀패턴의 단위들을 차곡차곡 쌓아 전체상을 빚어낸다. 가까운 곳과 먼 곳을 구별해서 원근 간의 거리를 만드는 건 물론, 거리 간에 비움의 공간을 허용함으로써, 태초의 세계가 허허공공虛虛空空함을 보여준다. 그리고 허공의 여백은 단순히 비워진 게 아니라, 강한 빛으로 충만해 있음을 강조한다. 이렇게 함으로써 신의 영광이자 축복이고, 기쁨이요 황홀의 세계를 형상화한다.

한마디로 박은숙의 세계는 선각과 빛이 만드는 태초의 세계요 프랙탈의 세계다. 그녀가 그리는 태초에 대한 부賦의 양식은 원초의 세계를 그 근접 선에서 응시하고, 거기서 기쁨과 기도, 영광과 찬미, 하나님과 하나 되는 황홀의 기쁨을 봉헌하고자 한다. 20년 가까이 하나의 테제 아래 자연과 우주의 근원을 응시하는 작가의 탐색여정이 치열하고 놀랍다.

박은숙의 근작세계는 궁극적으로 오늘날 우주시대의 담론의 형상화라는 점에서 의미가 있다. 이른 바, 호킹이 빅뱅우주론에서 말하는 우주 창조의 초기에

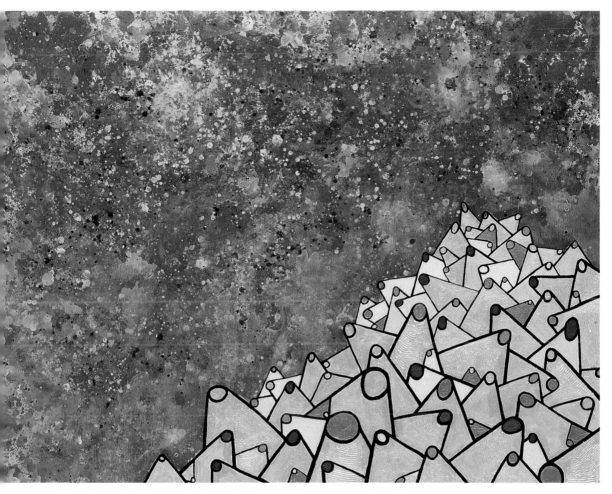

근원. 흰희 *Origin-Ecstasy 07-35*. 112.1×
146.5cm, 2007

이루어지는 우주상을 생각게 한다. 최초의 우주인 아기 우주를 보여준다고 할 수 있다. 수소들의 핵들이 충돌함으로써 핵융합이 이루어지고, 헬륨을 방출하면서 빚어지는 플라즈마가 찬란한 빛으로 천공을 채우면, 연이어 산소와 탄소가 발생하고 원초 형상의 파편들이 특정한 굴곡과 초기 자연상을 산출한다. 박은숙의 근작들은 이즈음 힘들이 임의의 방향으로 세를 구축하고 초기 우주의 자연상이 이루어지는 과정을 엿보게 한다.

그녀의 우주 명상은 이러한 초기 세계상과 잘 맞아 떨어진다. 이 만남은 오늘날 예술과 과학의 만남의 일면을 여실히 드러낸다. 태초의 세계를 놓고 예술적 상상력과 과학적 상상력의 조우가 이루어지고 있음을 엿 볼 수 있다.

그래서 어떻다는 거냐고 말할 것이다. 이에 대한 답은 이러할 것이다. 이처럼 작은 파편들의 세계, 이를테면 미소지각micro-perception의 세계를 향해 현대의 인류가 전대미문의 상상력을 펼치면서 살아가고 있다는 걸 말이다. 박은숙의 회화는 이를 구구 절절히 상기시킨다. 예술은 이제 태초의 세계, 극미의 세계, 요컨대 근원의 세계로 눈을 돌려야 한다는 걸 암묵적으로 시사한다. 그럼으로써, 우리는 희망과 기쁨을 갖고 근원의 세계를 새삼 바라보아야 한다는 걸 완곡히 주장한다.

2011, 7

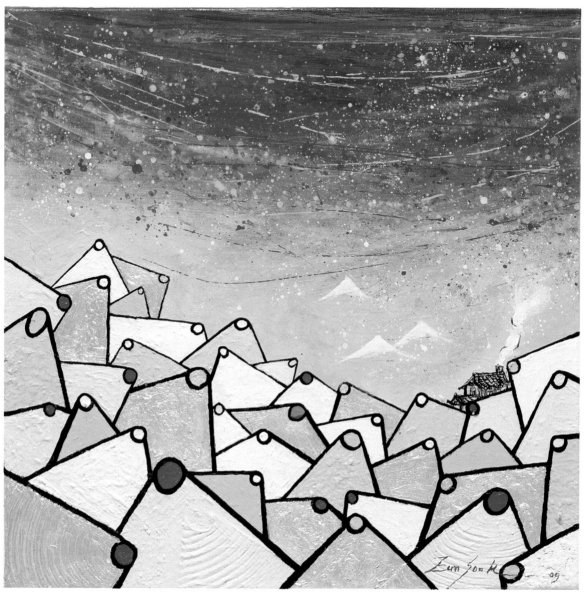

근원-희락 2. 38.0×38.0cm, 2009(0902)

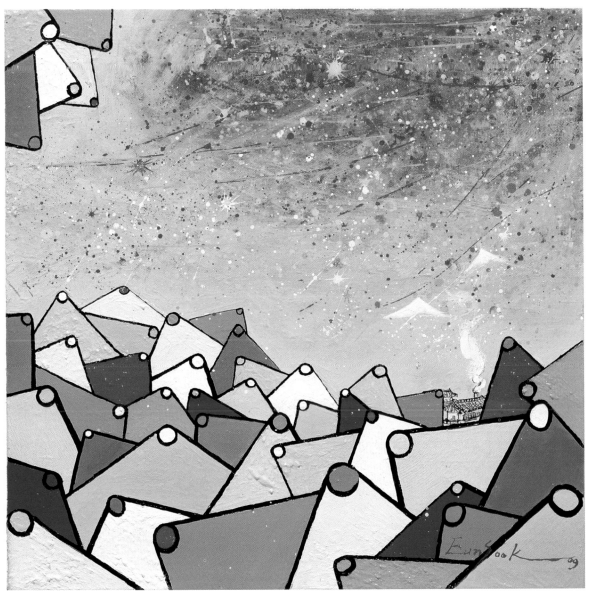

근원-희락 3. 38.0×38.0cm 2009

오후. 군상. 43×34cm, 종이, 2002
오후 1. 40×30cm, 2002
고향 가는 길 2. 24.5×69cm, 2005

군상. 59×26.5cm, 2002
고향 가는 길 1. 24.5×69cm, 2005
그 곳에 오면 1. 에칭, 2006

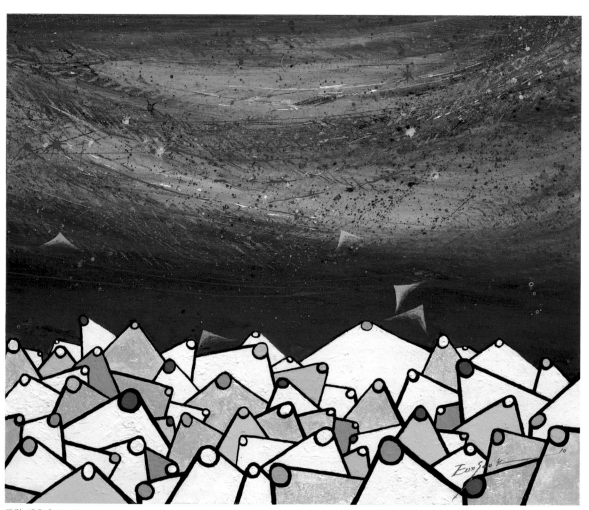

근원. 태초에 II. 60.6×72.7cm, 2010

근원. 환희. 60.6×72.7cm, 2010

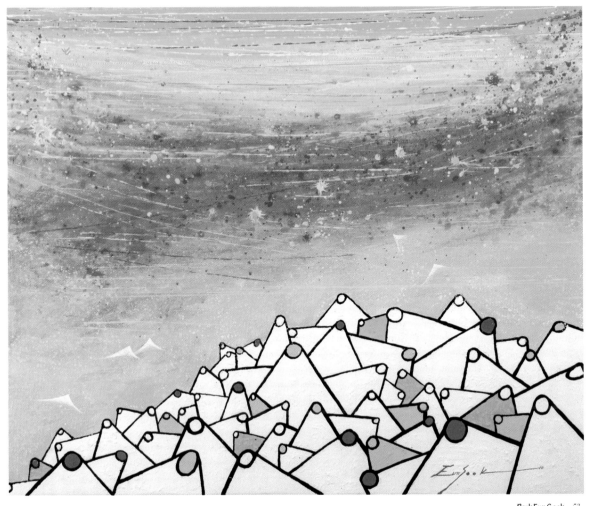

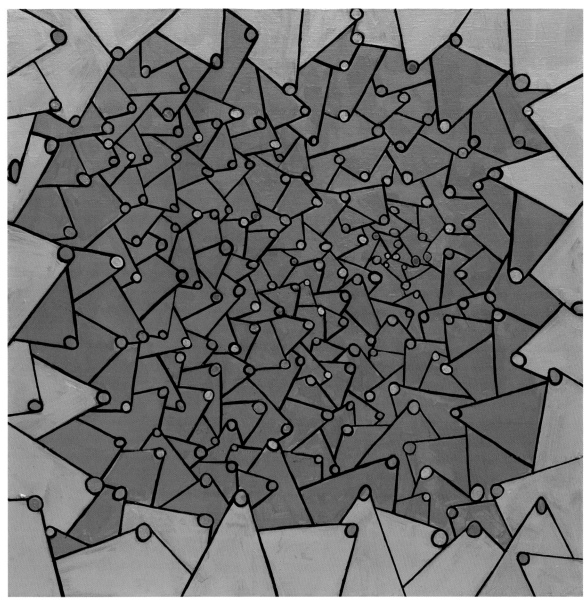

근원 *Origin-Gold Harmony.* 91×91cm, 2011

박은숙 , 별빛의 장막 아래에서

서성록 (안동대 미술학과 교수)

말로 다 표현할 수 없으면 침묵하라는 말이 있다. 박은숙의 그림이 그러하다. 깊이를 잴 수도 넓이를 측정할 수도 없는 하늘을 보면 말 문이 막힌다. 가만히 보고 있자면 그 속으로 저절로 빨려 들어 갈 것만 같다. 그러나 그러한 유혹은 끝을 알 수 없기에 두렵고 떨리는 것이기도 하다. 어마어마하다는 것은 웅대함에서 오는 경이로움 만치 두려움을 수반하기도 하다.

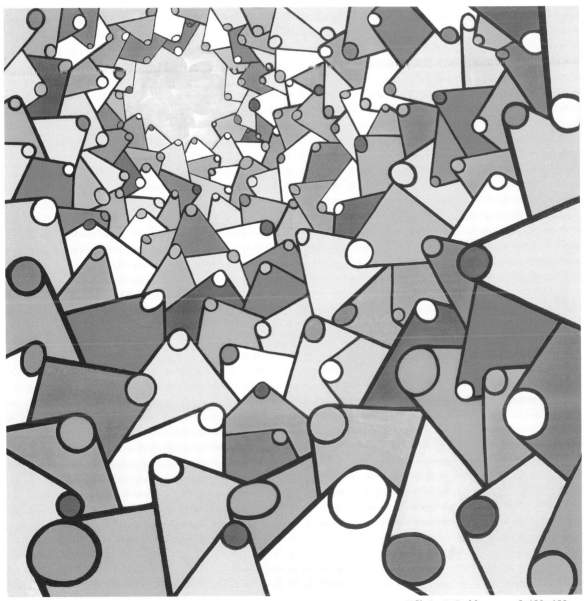

근원 *Orgin-Red harmony 2*. 130×130cm, 2011

　그림 속으로 좀 들어가 보자. 화면에는 별 들이 마치 금가루를 뿌려놓은 듯이 창공을 수놓는다. 그곳에 무수한 별들은 영롱한 광채로 서로를 향해 눈인사를 나눈다. 그의 그림은 볼수록 황홀한 광경에 마음을 빼앗길 뿐만 아니라 유한한 지상의 삶을 떠올리게 한다. 정지되어 있는 것 같지만 어디론가 흘러가고, 눈에 보이는 것이 전부인 것 같지만 두 눈으로 다 담아낼 수 없는 웅대함이 보는 사람을 숙연하게 만든다. 칼빈이 말했던, 창조의 계시는 신학의 알파벳 이라는 말처럼 하느님의 영원하신 능력과 신성을 느끼기에 전혀 부족함이 없는 그런 창공이다. 그렇게 박은숙은 광대하고 무수한 별들을 그 끝을 알 수 없는 그 세계, 차라리 그가 담아낸 것은 별 이라기보다 '무한'과 '영원'이 아닌가 싶다

　진화론자들은 이 같은 아름다움을 '우연한 빅뱅'의 결과로 설명하지만, 성경에 의하면, 그것은 하나님의 완벽한 솜씨 및 마스터 플랜으로 지어진 창조물

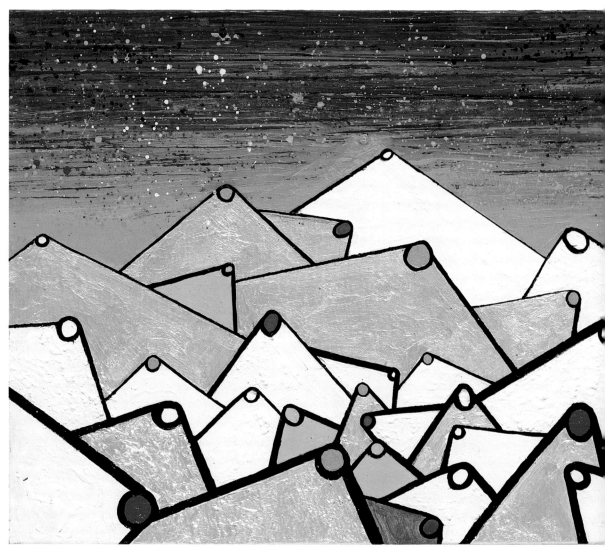

근원 기원(1024), 91.6×38cm, 2010

이다. 믿음의 눈으로 볼 때 우주는 더욱 광대하고 오묘하다. 우리가 알 수 있는 것 너머의 것까지 하나님의 빛나는 창조물임을 생각하면 우리는 그저 그분 앞에 겸손해 질 수 밖에 없다. 시편 기자의 말처럼 "여호와여 주의 하신 일이 어찌 그리 많은지요. 주께서 지혜로 저희를 다 지으셨으니 주의 부요가 땅에 가득하니이다."(시104:24) 작가는 작품을 하기 전에 이런 시편의 말씀을 마음에 새기고 있었던 것이 분명하다.

그의 그림은 별빛 아래의 잠잠함처럼 정적에 휩싸여 있다. 후딱 지나치면서 보는 그림이 아니라 찬찬히 곱씹으면서 보는 그림이랄 수 있다. 분주함 속에 엉클어진 생각들, 팍팍한 삶을 피해 '고요의 장막' 속으로 들어가게 하는 힘을 지녔다. 여기서 잠깐 '사유'에 대해 언급해 보면, 학교(School)라는 말은 원래 '자유로운 시간'을 의미하는 스콜라(Schola)라는 말에서 유래했다고 한다. 학교는 바쁜 일과를 멈추고 삶의 신비를 관상할 만한 어느 정도의 공간을 확보해준다는 의미를 지닌다고 할 수 있다. 오늘날의 학교와는 많이 동떨어져 있지만 말이다.

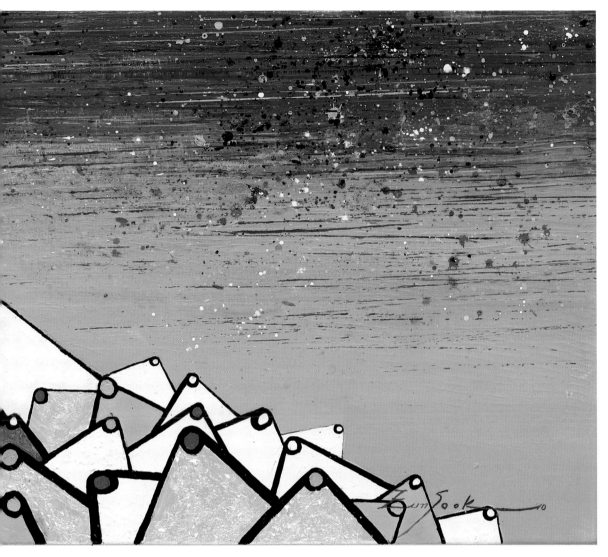

그렇다면 예술은 어떨까. 그림은 원래 정관적인 눈으로 보라고 그려진 것인데 '학교' 처럼 그 의미가 퇴색해버린 것은 아닐까. 어쩌면 삶의 신비를 느낄 여유가 없기에 예술도 삶을 닮아가는 것인지 모른다. 그러나 삶의 깊이를 통찰하지 못하는 예술이란 얼마나 허무한 것이다. 나침반 없이 항해를 하는 것을 생각할 수 없듯이 인간 내면의 좌표가 없는 예술은 생각할 수 조차 없다.

좋은 예술이란 우리가 갈망하는 것들을 앞당겨 표현해 준다. 그리하여 내면 깊숙이 자리 잡은 것들을 정관하도록 도와주면서 우리가 잊고 있는 것이 무엇인지 알게 해준다. 왜 실재의 우주를 경험할 때와는 달이 유독 그림을 볼 때 사물의 정관이 강조되는 걸까. 의도적으로 대상세계를 집약해서 일까. 그것은 그의 그림이 '은유'를 강하게 내포하고 있다는 데서 구할 수 있으리라 본다.

그의 그림의 화면 하단으로 다시 눈을 돌려보자. 하단에는 삼각형 형태가 무리 지어 있다. 그것들의 꼭지점은 모두 하늘을 향하고 있으며 마치 하늘을 우러러보고 있는 것을 연상시킨다. 그것들은 산자락 멀리로 끝 간데 없이 펼쳐진 '푸른 하늘' 을 쳐다보고 있다. 무리 지어 어울린다는 것은 조화와 상호의존으

2010 김창실대표와 함께

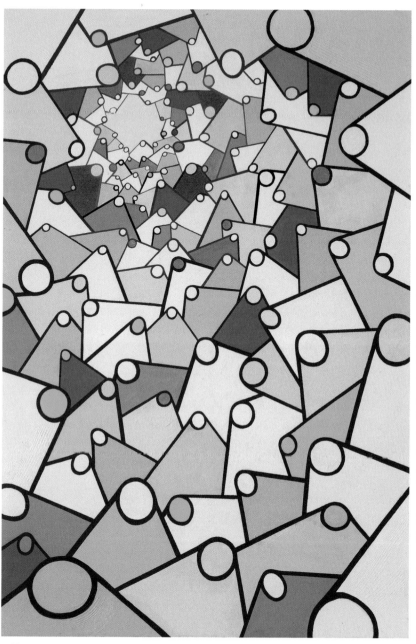

근원-*Blue Harmony 1.* 194×130.3cm
mixed media on canvas, 2011

로 묶여 있다는 것을 뜻하며, 한 방향으로 시선을 돌리고 있다는 것은 서로 동일한 마음과 염원을 지니고 있다는 것을 뜻한다. 실제로 그의 그림에서 세모꼴은 각도가 다 다르지만 똑같이 하늘을 응시하고 있다. 이것이 뜻하는 내용은 무엇일까.

여기에 그의 그림을 해석하는 중요한 실마리가 있다. 즉 세모꼴과 꼭지점, 그리고 그 위의 창공을 통해 자신의 세계관을 나타내주고 있는데 그것은 기독교의 창조론적 지평 위에서 지상과 우주를 인식한다는 뜻이 된다.

사실 현대 미술에서 이런 시각은 아주 예외적이다. 현대미술에서 종전과 같은 풍경 개념은 잃어버린 지 오래되었으며, 좀 더 심층적으로 보면 신적 피조물로서 이해해온 자연에 대한 인식이 그만큼 약화되었다. 그러나 박은숙의 그림에선 여전히 자연세계는 아름답고 신비하게 그려진다. 창공은 희망과 영원의 상징으로 제시되고 있고, 하나님이 태초에 창조하신 작품으로 보이기 때문이다.

그의 그림에 나타나는 세모꼴과 꼭지점은 제작기 다른 모습을 지녔지만 '하늘'이라는 한 지점을 그리워하는 표시가 아닌가 싶다. 따가 되면 어김없이 희망이 찾아오듯 인생에도 고요한 달빛에 잠긴 밤, 즉 소망스런 순간이 찾아오는 그런 상황을 연출한 것으로 읽힌다.

작가의 말에 따르면, 화면 하단의 세모는 꽃술에서 비롯되었다고 한다. 꽃술은 자연과 입맞추는 입술이자 생명을 잉태하는 기관을 가리킨다. 꽃 중에서 가장 중요한 기관이 바로 꽃술이라고 할 수 있다. 그의 그림에서 '꽃술'은 '영원한 나라를 사모하는 사람'을, 그리고 그들의 '갈망'과 '그리움'을 나타낸다. 정리하면 하늘과 입맞추기를 기다리는 것을 꽃술에 비유한 것이라고 풀이할 수 있다.

그런 측면은 세모의 형태에 잘 나타나 있다. 세모를 들여다보면, 고개를 쭉 빼고 무언가를 간절히 기다리는 형국이다. 형형색색의 표정에 그들의 들뜬 기색이 담겨 있다고 보아도 무방할 것이다. 즉 도형을 의인화하여 그림의 요소로 최

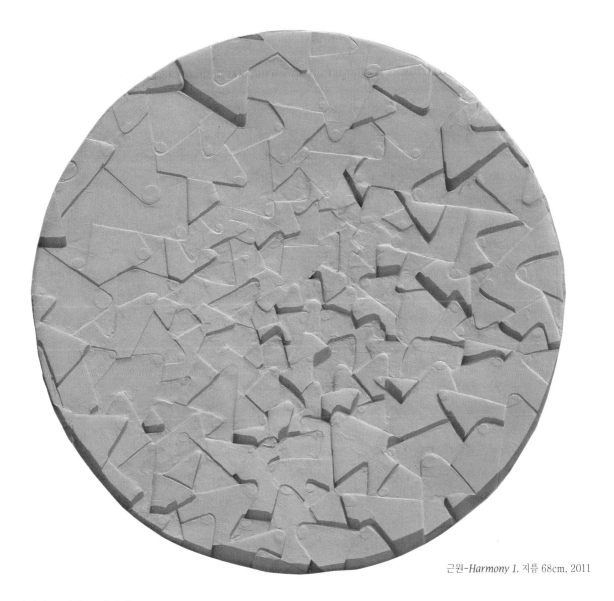

근원-*Harmony 1*. 지름 68cm, 2011

적화하고 있다는 말이다.

　하늘은 찬란한 별빛으로 그들의 갈망과 그리움이 화답한다. 별빛은 흡사 밤
하늘을 밝히는 폭죽처럼 창공을 형형색색으로 수놓는다. 반작이는 별빛은 한
순간에 꺼지고 마는 한시적인 것이 아니라 마음의 문서에 찍힌 조장과 같이 변
함이 없다. 마음속의 별은 '사랑'과 '희망'의 이름이기도 한다. 요컨대 그의
작품은 한편으로는 우주의 신비스런 자락을 드러냄과 동시에 다른 한편으로는
신앙의 내면, 즉 삼각형을 통해서는 영원한 나라를 사모하는 사람들을, 하늘을
통해서는 이들의 기도를 별빛으로 화답하는 광경을 그려내고 있다.

　박은숙의 그림은 관찰에 의한 묘사나 실경과는 아무런 관계가 없다. 실제의
자연에다 자신의 바람을 담은 '심상 풍경화'라고 볼 수 있다. 한 것이 아니므로
자세한 묘사 대신 꿈결 속의 영상같이 처리되어 있다. 순도 높은 색깔로 채색된
바탕에 아련한 이미지를 실어냈다. 특히 화면은 수채화처럼 투명하고 은근함이

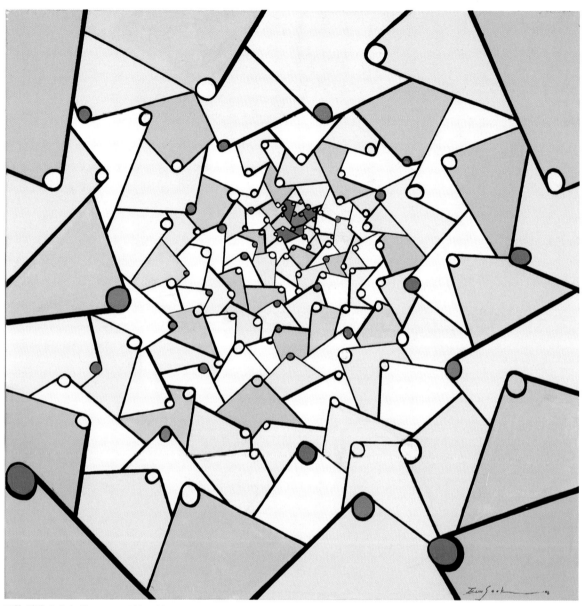

근원-희락 *Origin-Harmony.* 130×130cm,
mixed media on canvas, 2011

물결치며 흘러간다. 오랜 시간을 수채화로 단련되어 수채화 특유의 물감 덧칠, 번지기, 농담기법을 능숙하게 구사하고 있다. 전체적으로 차분한 톤이 유지되는 것도 재료의 숙련된 처리와 연관되어 있는 듯하다. 근작에서는 드문드문 집 모양을 넣어 웅대한 하늘을 지붕 삼아 살아가는 사람들의 이야기를 이끌어내고 있다.

　예전이나 지금이나 여전히 그의 화면에는 물방울 형태의 점들이 촘촘히 들어서 있다. 그것은 어둠 속을 밝히는 빛이고 희망이다. 홀로 아름다움을 뽐내기보다 다른 것을 조명하기에 별빛이 더욱 아름답다. 그 빛을 맞이하는 사람들 역시 행복하기 그지없다. 멀리 있는 별빛이 내 안의 별이 되는 순간 커다란 존재의

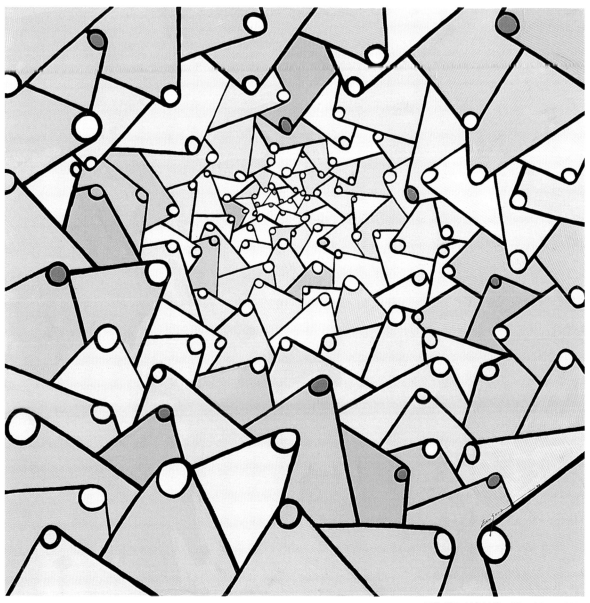

근원 하모니2(0802). 130×130cm, 2008

지각변화를 맛볼 수 있기 때문이다. 그렇기에 그의 그림은 단순한 풍경의 기록
이라기보다는 한편의 시요, 묵상에 가깝다. 풍경은 육안으로 보는 데에 반해 묵
상은 마음으로 대상을 본다. 광활한 피조세계의 '경탄' 못지않게 다가올 세계
에 대한 '기대'와 '갈망'이 두드러진 것은 마음의 움직임이 그만큼 활발하다는
표시이다. 땅을 깊이 파야 물을 얻을 수 있듯이 이처럼 기독교의 영성에서 그의
회화가 올라오고 있음을 보면서 우리는 작가의 내면적 심도를 어렵지 않게 짐작
하게 된다.

서성록 교수 (지상갤러리)(5) 월간 창조문예 2012년 6월

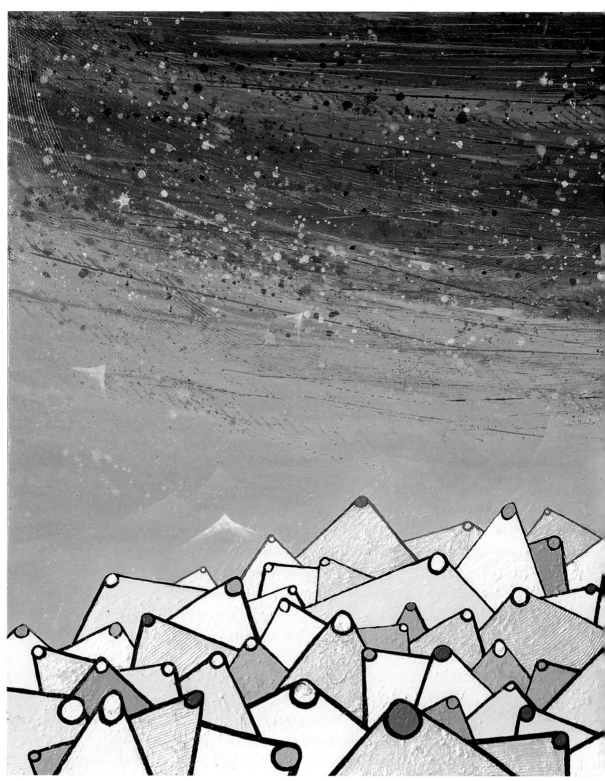

근원-*Rejoice 1, 2*. 121.2×72.7cm, 2011

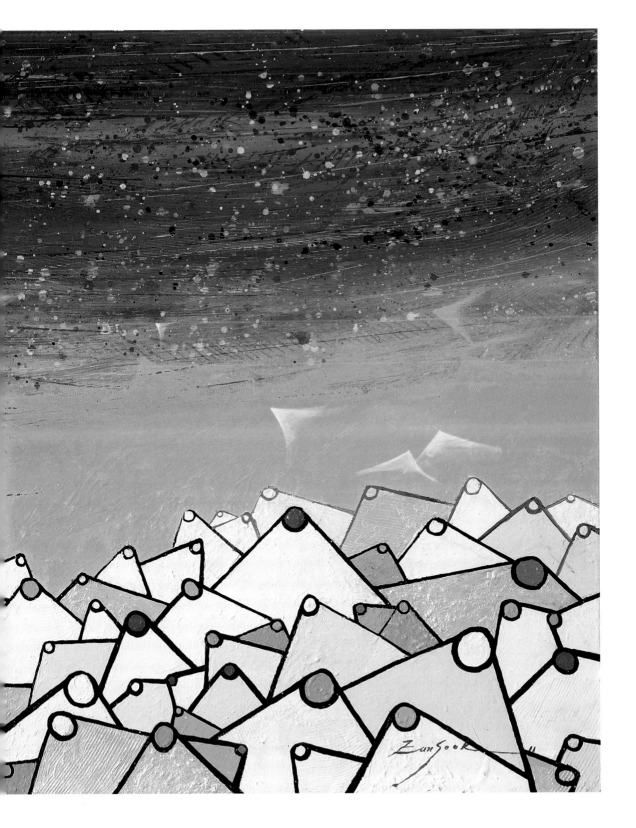

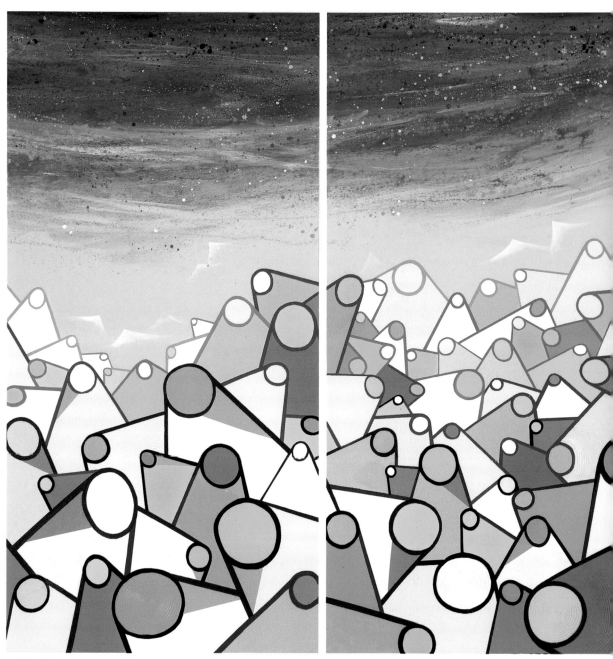

근원-기원 3, 4, 5, 6. 400×200cm, 2011

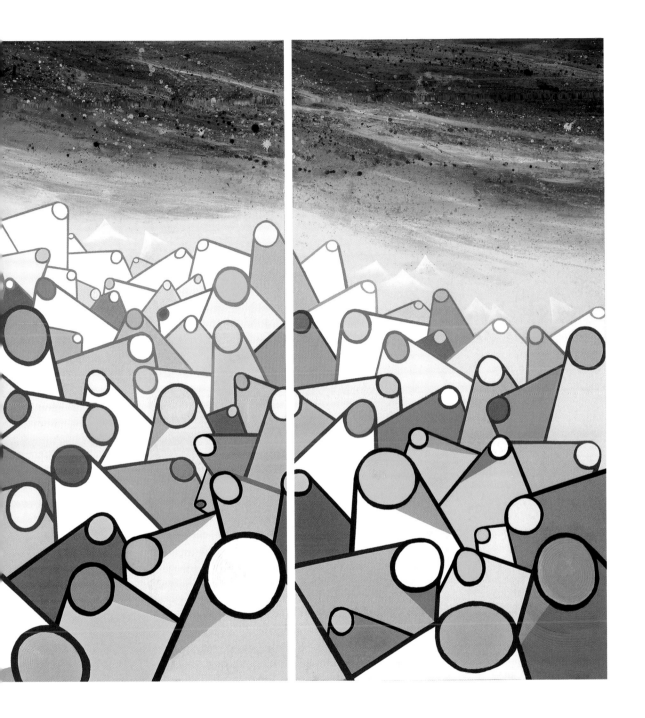

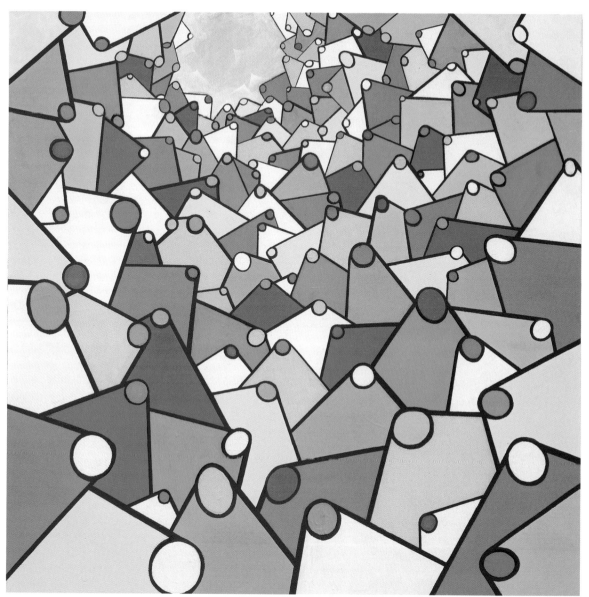

근원-희락. 60.6×72.7cm, mixed media on
canvas, 2011

빛의 근원을 찾아서
― 박은숙의 근작 〈근원. 빛으로〉의 세계

김복영 미술평론가 · 서울예술대학교 석좌교수

*

박은숙의 근작 〈근원. 빛으로〉는 2011년에 가졌던 〈Origin-Red
Harmony〉, 〈Origin-기원〉 등의 연작들과 연장선상에서 이해되지만, 색채의
밀도와 순도를 높여 종래의 그래피즘에다 올피즘이나 레이오니즘의 효과를 추
가하고 있음을 보여준다. 이전의 작품들이 그래픽한 복수의 원에서 빛살을 방출

시켜 생명의 탄생과 기쁨을 상징시키는 저채도의 2차원 형상을 다루었다면, 이번 작품들은 이들의 주변에다 고채도를 이용한 3차원의 깊이를 강화하는 변모를 보여준다.

근작들은 빛의 근원을 컨셉으로 '빛으로 부터 생명이 탄생하고 우주가 열리며 생명들이 조화의 세계를 이루는 모습을 다루어 빛의 본체인 광원 아래서 가상의 생명체들이 축제를 열어 생명의 탄생을 찬미하는 세계상을 그리고자 한다'고 「작업노트, 2013」는 적고 있다.

전체적으로는 종전보다 한층 화려해진 빨강 노랑 파랑 초록 등 4원색조가 돋보이고 금색과 은색을 도입하는 등 색채의 기법 면에서 변화를 보여준다. 크게 보아 2차원 그래피즘을 앞세워 컬러리즘을 빌린 3차원의 깊이를 시도한다. 색료를 설하는 방법에서 드리핑이 현저해졌고 컬러부러싱이 배경을 이루는 등 방법상의 전환을 엿볼 수 있다.

이 변모는 작가가 빛의 근원을 생명의 탄생의 찬미에 앞세워 보다 심층적으로 다루고자 한 데서 이루어졌다. 빛의 근원을 생명의 근원으로 간주하고 빛 속에서 생명이 탄생하며 세계가 열리는 정경을 말하고 이를 축제의 형식을 빌려 드러내고자 한 것이 결정적인 변화를 가져온 것으로 볼 수 있다. 작가는 빛을 만물의 근원으로 이해함으로써 이를 작품으로 천착하고자 하는 데 심혈을 기울였다. 이는 종래의 작품들이 생명의 탄생을 최상의 기쁨으로 간주하고 태초의 세계를 찬미했던 것과는 다소 궤를 달리한다. 앞의 경우가 생명의 탄생을 예찬하는 '부'賦 ode의 형식을 취했다면, 근작들은 생명의 탄생에 내재된 빛의 근원을 형상화하려는 과제를 다루고자 하는 데 착안하고 있다. 이전 보다 화면 상에서 빛의 강도와 농도를 크게 증가시킨 건 이 때문이다.

* *

박은숙의 근작들에서 빛은 만물의 근원이자 생명의 상징이다. 작가에게서

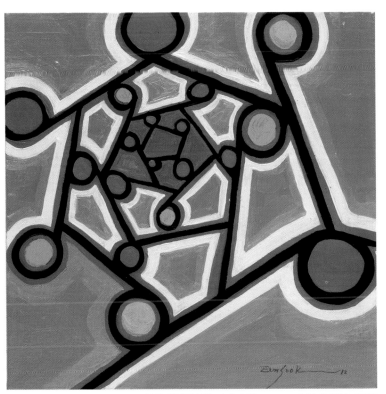

근원-만다라A(Blue) *Gold Harmoney A* 38.0×38.0, 2012

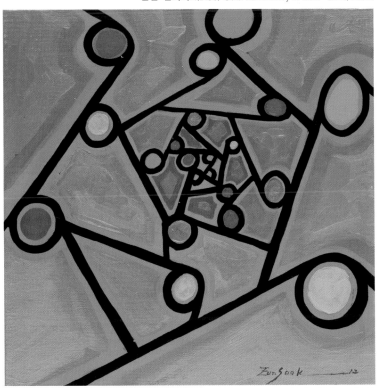

근원-만다라 B(RED) *Gold Harmoney B.* 38.0×38.0cm, 2012

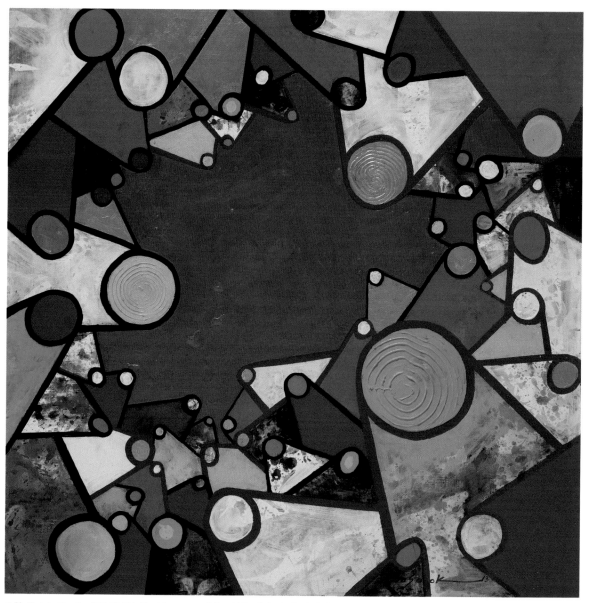

근원 *Origin-Festival(G) 13-17.* 61×61cm, 2013

빛은 만물 가운데서 최상의 위치에 있다. 이는 현대의 양자과학이 우주의 기원을 탐색하는 데 있어 빛을 최상의 과제로 다루었던 선례를 상기시킨다. 양자과학자들이 빅뱅초기에 존재했던 이른 바 원시 우주를 찾기 위해 우주탄생 초기의 빛 입자인 광자光子 photon를 찾고자 했던 게 그 예라 할 수 있다. 현대 물리학은 이 때문에 가히 '빛의 고고학'이라 해도 손색이 없을 것 같다. 이 시도는 이미 반세기 전에 시작해서 작금에 이르렀지만 이렇게 해서 과학자들은 태초의 '원시광자들'이 150억년의 세월을 거치면서 우리 우주의 전역에 산재해 있다는 사실을 알게 되었다. 여러 데이터를 종합했을 때, 우주 공간의 1입방미터 당 4억 개의 원시광자가 존재한다는 걸 알게 된 건 큰 성과가 아닐 수 없다. 이는 태초에 빛이 만들어낸 원시 우주가 존재했음을 입증하는 것이어서 더욱 놀라운 게 아닐 수 없다. 우주도 우리처럼 나이를 갖고 있다는 걸 알게 된 것이다. 현대의

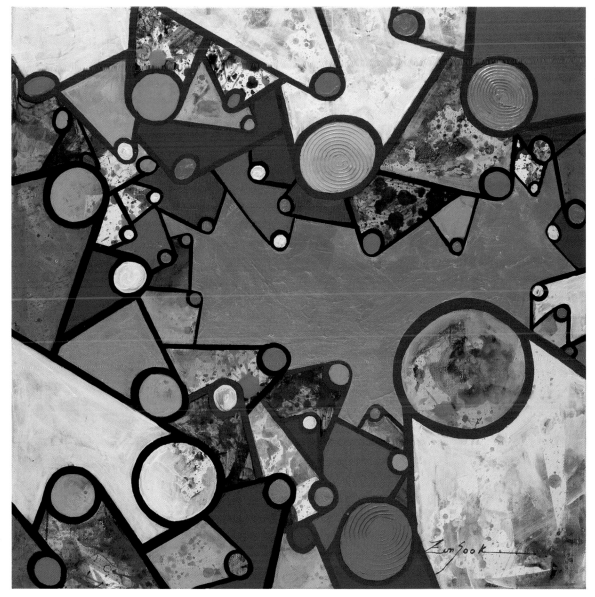

근원 *Origin-Festival(S)*. 61×61cm, 2013

빛 과학이 이룩한 빛나는 업적이 아닐 수 없다. 이 대목에서 우리는 '하나님이 가라사대 빛이 있으라 하매 빛이 있더라'는 성서(창세기 1:3)의 언급을 새삼 상기하지 않을 수 없다.

뿐만 아니라, 박은숙의 근작들이 내포하고 있는 그래픽 요소들이자 주요시각 기표들인 원과 빗살은 태초에 있었던 로고스(말씀)의 편린들이라 하기에 충분하다. 원은 빛이 근원인 광원을 나타내고 빗살은 광원이 발하는 '빛살'임에 틀림없다. "그것들이 태초에 하나님과 함께 계셨고 만물이 그것들로 말미암아 지은 바 되었으니 지은 것이 하나도 그것들이 없이는 된 것이 없느니라. 그것들 안에 생명이 있었으니 이 생명은 사람들의 빛이라"(요한복음 1:2~4)는 성서의 언급은 작가가 구사하는 회화의 기표들이 로고스의 편린들이라는 걸 성서에서 재확인케 한다.

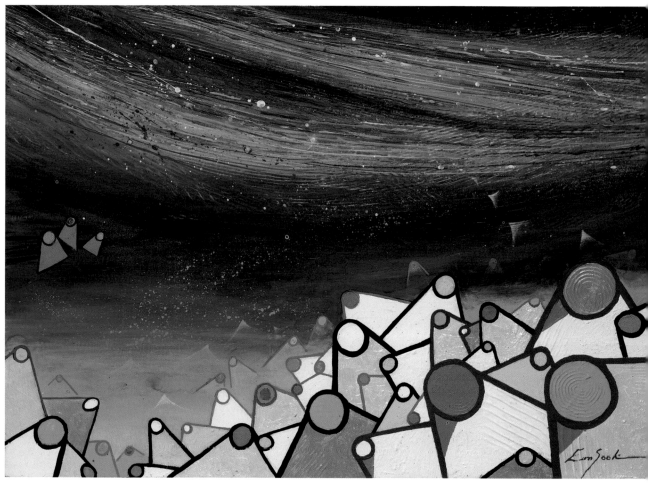

근원 *Origin-Beginning(Blue) 13-24*. 72.7×
50.0cm, 2012

박은숙의 원과 빗살은 다시 말하거니와 로고스의 파편들임에 틀림없다. 작
가는 이것들로 〈근원. 빛으로〉의 콤포지션을 구축한다. 이를 실현하는 데는, 이
를테면 서양 고대 말의 철학자 플로티노스Plotinos (204~269 A.D)가 미의 최고
원리로서 '엑스타시스'ekstasis를 이상으로 여겼던 것처럼, 박은숙은 '영혼의 아
름다움과 신적인 지성의 광휘'를 자신의 궁극적 이상으로 삼는다. 그녀의 사유
방식은 플로티노스와 우리나라 고대 경전의 다음 언급과 뜻을 같이한다.

그것은 비유컨대, 자기 자신 속에 있는 어떤 하나의 밝은 빛에서 나오는
빛이 광범위하게 확산되는 경우라 할 수 있다. 확산되는 모든 것은 빛의 근원
을 향한 모사품이지만 그것들이 로고스를 근원으로 하고 있는 한 아름답다
(Enneades 제6장 '미에 관하여', 8, 18, 34~39절).

근원을 기리는 자는 마땅히 근원이 그 가운데서 빛을 발하고 빛이 발하는
선善으로써 근원이 둥글다는 걸 알고 그 위대함에 종복하니 중생이 거기서 많
은 걸 얻는다. 그러므로 둥글다는 건 하나요 끝이 없다(소도경전 분훈 제 5).

박은숙은 만물의 근원이 '빛으로부터' 도래했음을 형상화하기 위해 빛의
주체인 로고스의 편린들을 소재로 등장시켰다. 그녀가 원과 빗살을 주요 소재로
도입한 건 이렇게 이해된다. 작가는 원을 플로티노스의 '일자'一者 the One요 우
리의 고대경전에서 볼 수 있는 '태일'太一의 상징으로 등장시켰다. 빗살은 모든
피조물들이 빛의 주체인 로고스가 방출하는 이를테면 '빛살'의 상징이자 살아

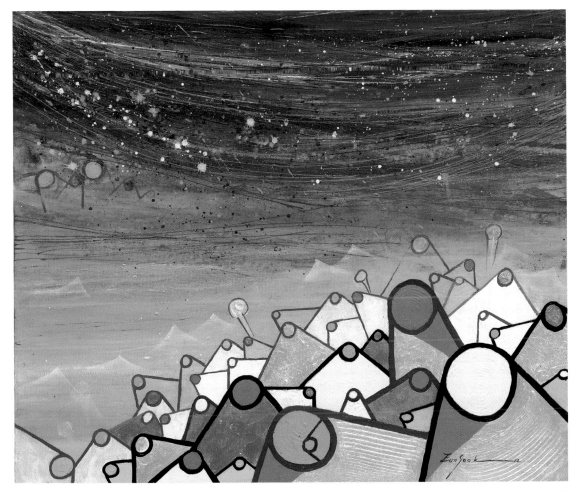

근원 *Origin-Praise A.* 72.7×60.6cm, 2012

있는 생명체들의 하나 하나가 빛의 분신이라는 걸 보여주려는 표시로 등장시켰다.

* * *

　궁극적으로 작가가 다루는 원과 빗살, 그리고 이것들의 배후에서 발하는 사원색의 구축 방식은 초기 우주의 형성과정을 방불케 한다. 박은숙의 회화가 보여주는 콤포지션의 초기 우주의 근본 요체가 어떠한 것인지를 상징적으로 보여준다. 그녀의 작품들에 등장하는 요소들은 양자역학자들이 우주의 형성절차를 설명하기 위해 도입하고 있는 세 개의 대칭 형상들에 비교된다. 그것들은 곡률이 0보다 클 경우, 0일 경우, 0보다 작은 경우의 형태로 대별된다. 이것들의 각각은 이를테면 구면, 평면, 말안장에서 볼 수 있는 곡면과 같은 차별적 형상들로 각각 이름 붙여 볼 수 있다.

　우리의 고대 경전은 첫 번째의 대칭 상象을 원으로 이름하고 숫자로 표시해서 1로 나타내되 원은 극이 없다는 뜻에서 '무극'無極이라 했다. 차례로 두 번째의 상을 방方이라 하고 숫자로는 2로 나타내고 방이란 극이 서로 반립관계를 갖는다 하여 '반극'反極이라 이름했다. 세 번째의 상인 곡면은 3으로 나타내되 각형角形에 비유해서 각이 셋인지라 극이 많다는 뜻에서 '태극'太極이라 이름하였다. 우주창조가 이루어지기 위해서는 최소한 이와 같은 세 개의 로고스의 자질

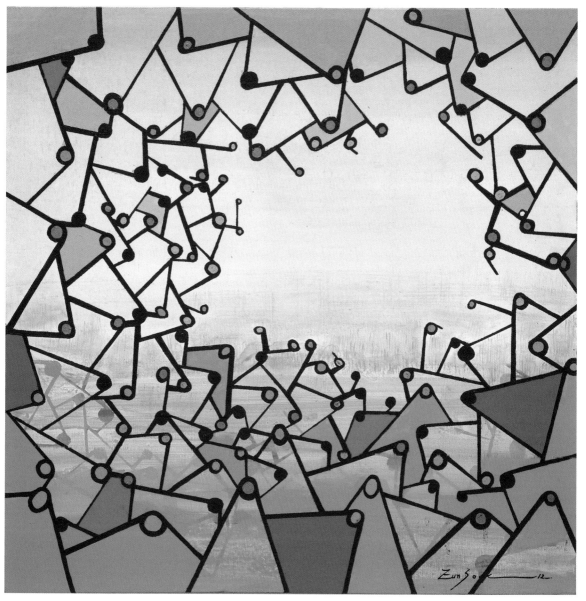

근원-빛으로 4(pray). 91×91.0cm, 2012

이 있어야 한다는 걸 설파한 것이다.

　현대의 양자 고고학이나 우리의 고대 세계관은 모두 세계가 이루어지기 위해서는 빛의 로고스가 최소한 셋이 있어야 하고, 그 배후에는 이것들을 감싸는 진공과 같은 근원적인 무無가 반드시 존재해야 한다고 보았다.

　이 때문에 박은숙의 회화에서 마지막으로 언급해야 할 건 무와 여백이다. 이것들은 우주 창조 이전부터 존재했고 또 작동함으로써 현생 우주가 창조될 수 있었다고 앞의 교설들은 주장한다. 여기서 그들이 생각한 건 특히 창조가 시작된 이후의 과정이다. 우주창조가 순조롭게 이루어지기 위해서는 로고스의 파편들이 쌓여 공간이 커져야 할 뿐 아니라, 무가 이들의 증대와 공간의 팽창을 조율하기 위해 그 힘을 어느 정도 소진시켜to exhaust 균형을 잡아야할 필요가 있었다는 것이다. 우리가 살고 있는 이 세계가 팽창과 수축의 과정을 통해서 균

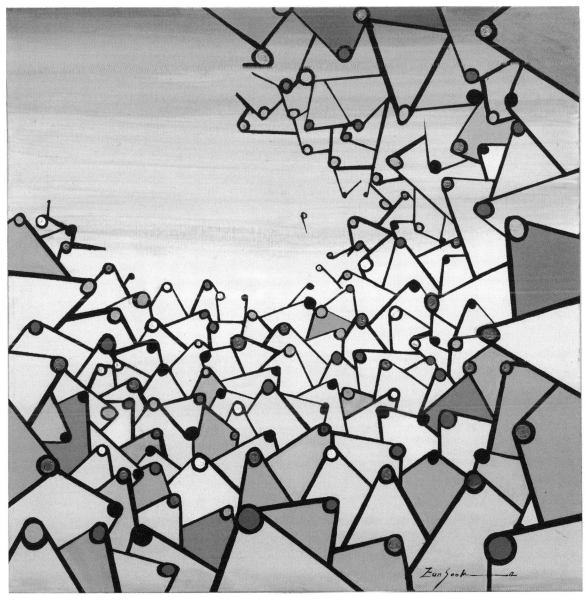

근원-빛으로 3(pray). 91×91.0cm, 2012

형이 이루어졌던 걸 그들은 이렇게 이해한 것이다.

　놀라운 건 작가 박은숙의 '빛으로'의 세계가 이러한 우주 창조의 과정을 무의식중에 실천한다는 것이다. 그녀의 창조적 상상력은 감각적인 자유를 즐기기보다는 로고스적 예감을 따르는 경향을 보여준다. 이를 실시하는 예지를 동반한 그녀의 관조적 기질은 절제된 규범을 따라 로고스의 파편들을 쌓아 콤포지션을 만들고 만듦과 동시에 부분과 부분 간에 여백을 둠으로써 채움과 여백의 미적 균형을 창출한다.

　박은숙이 다루는 균형의 콤포지션은 말할 것 없이 하늘, 땅, 사람으로 나누어 실시된다. 하늘은 무한한 일차원 공간기표들 사이사이에 내재된다. 그녀는 구면을 사용하여 작은 원들을 화면에 산재시키고 원과 연결된 빗살의 하나 하나는 화면 전체를 조율하는 역할을 한다. 땅은 반극의 2차원으로 화면의 상하

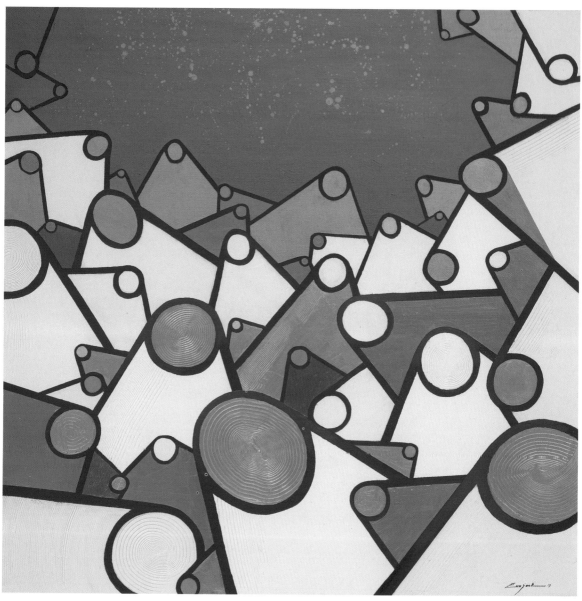

근원 *Origin-From the Light(RG) 13-7.* 130
×130cm, 2013

좌우를 구성함으로써 로고스의 파편들인 빗살들이 수직이거나 임의의 각도로
뻗어나갈 수 있는 장場을 만드는 역할을 한다. 마지막으로 사람은 은연중 신체
의 곡면들이 만드는 다양체의 모습으로 그려진다. 사람들은 화면에서 각 면체
로 나타나지만 상징적으로는 3차원 이상의 다차원 곡면들이 이루어지는 주요
소재로서의 역할을 한다.

　　어언 제20회전을 맞아 박은숙은 자신의 창작마인드를 빛의 근원인 로고스
를 근간으로 하는 창조의 논리를 자신의 예술적 논리로 삼아 화면을 구축하는
데 접근하고 있다. 작가는 이를 근작들의 콤포지션의 형성 절차를 통해서 여실
히 입증한다. 이는 오랜 세월 정진해온 신앙생활의 여세이자 그 결과 라는 건 두
말할 나위가 없으리라.

<div align="right">2013. 9. 21</div>

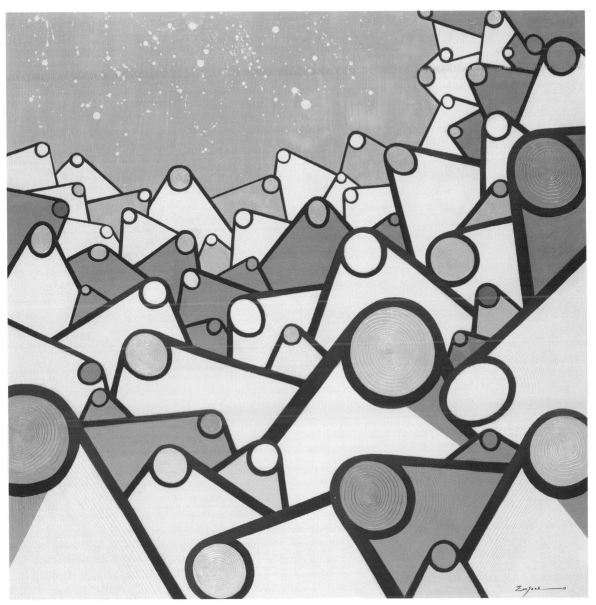

근원 *Origin-From the Light(RS) 13-6.* 130 ×130cm, 2013

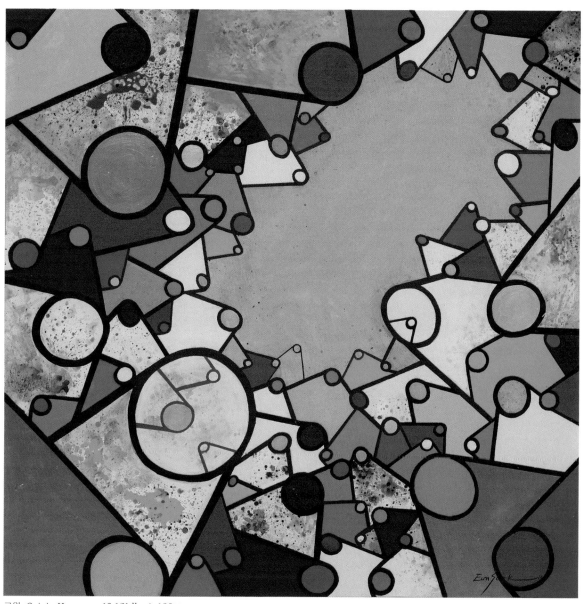

근원 *Origin-Harmony 13-1(Yellow).* 130×
130cm, 2013

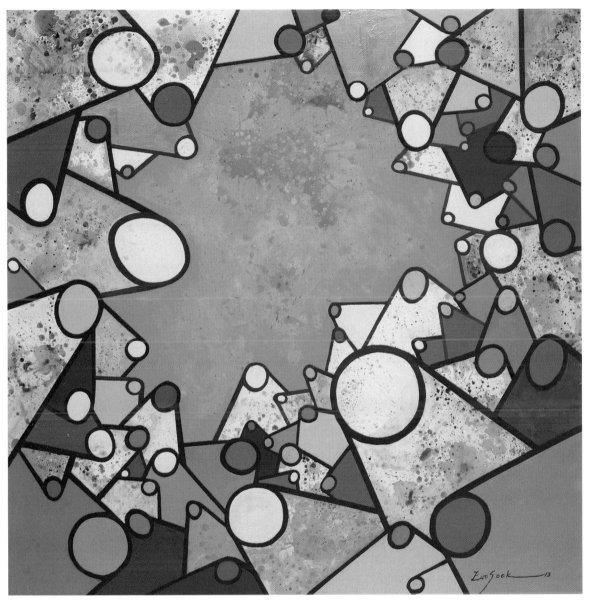

근원 *Origin-Harmony 13-2(Blue)*. 160×160cm, 2013

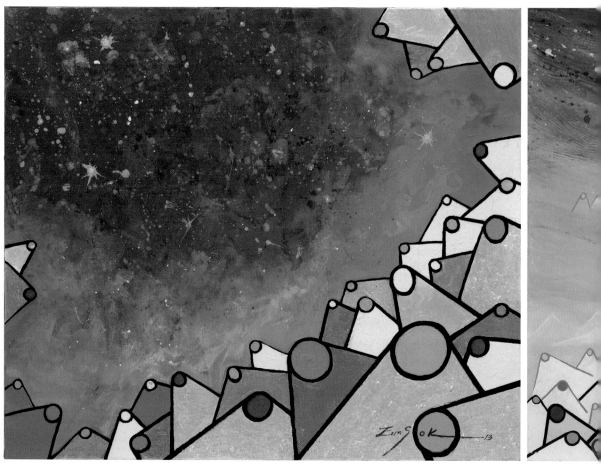

근원 *Origin-Pray(purple) 13-27.* 53.0×
45.5cm, 2013

In search of the Origin of Light
− the world of Eun Sook Park's latest work, 'Origin, to the light'

Bok Young Kim

Art critic & Chair professor at the Seoul Institute of the Arts

*

Eun Sook Park's latest work, 'Origin, to the light', can be understood in close connection to her previous work such as 'Origin, Red Harmony' and 'Origin−Origin', and yet the color density and purity have been enhanced by adding the effect of Orphism and/or Rayonism to her conventional graphism.

According to her script, 'work note 2013', her latest works based on the concept of light try to depicture the harmonious scene in which the fictitious entities glorifying the birth of life under the light source.

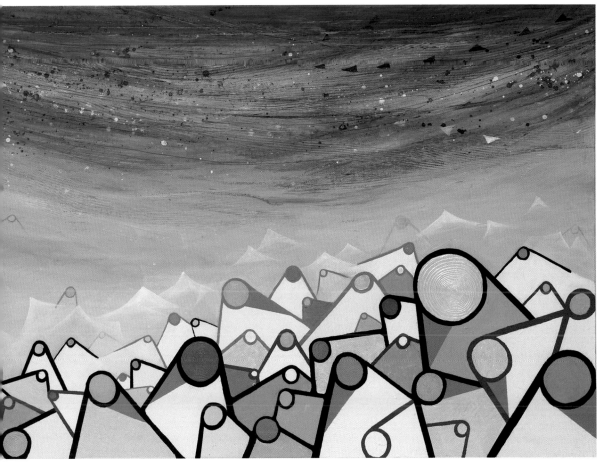

근원 *Origin-Pray(SB) 13-3.* 162.0× 197.0cm, 2013

Overall, the current work stands out from her previous paintings in its intensity of the four primary color (red, yellow, blue and green), and shows variation in the color technique introducing gold and silver colors. Macroscopically, it tries to express three-dimensional depth by combining the two-dimensional graphism with the colorism. In addition, one can glimpse the methodological transformation in the expression of the hues by looking into its significant dripping and color-brushed background.

This transformation is apparently made by the artist's intention on the origin of light, superposed on admiration of the birth of light. It may be said that this definitive change came from the notion of light source as the origin of life, the scenery of the birth of life, and festive expression of it. The artist thought of light as the origin of everything and strived to project it onto the canvas, unlike her conventional trajectory in which the artist thought of the birth of light an ecstasy and rejoiced the beginning of life.

**

In the latest work of E.S. Park, light is considered as the origin

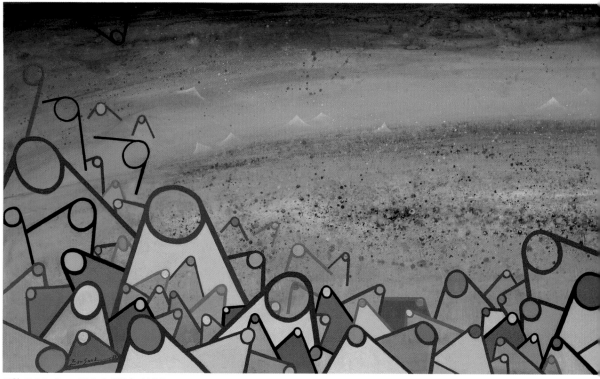

근원 *Origin-Pray 13-A, B.* 388.0×112.0cm, 2013

of everything and also a symbol of life. For her, light sits on the top of the hierarchy including everything. This notion reminds of a precedent of modern quantum science which dealt with light as the top priority in order to delve into the origin of the universe; quantum scientists researched on photons, the primordial particle of light, as a key to understanding the primordial space. Thus, we can say of modern physics as 'archaeology of light'. From the century-old efforts, scientists know that these primordial photons have scattered all over the universe in a space of 15 billion years. It is a great feat to know that four hundred million primordial photons per cubic meter exist in the cosmic space. Also, it is astounding that this discovery assures us of the fact that primeval space is initiated by the light from the beginning, meaning that the space, like us, do have ages. It is a great feat what modern science has accomplished. At this moment, one cannot help but recall the biblical phrase, "And God said, 'Let there be light,' and there was light."

Indeed, suffice it to say that those graphic, symbolic circles and lines in E.S. Park's work are parts of primeval logos; circles represents light source and lines rays from the light source. The Biblical mention, "He was with god in the beginning. Through him all things were made; without him nothing was made that has been made, In him was life, and that life was the light of men (John 1:2-4),"

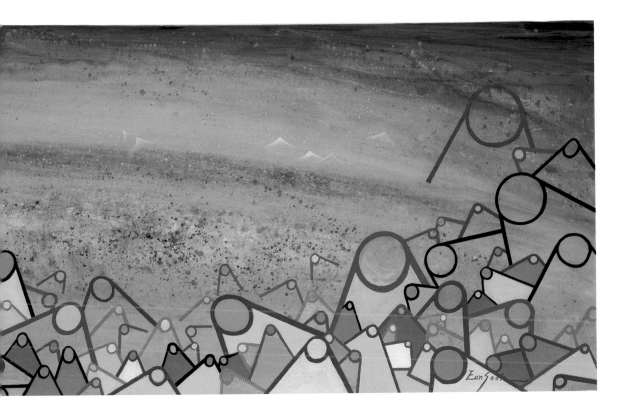

reaffirms the fact that these symbols are the artist's work pieces of logos.

The artist composes her art, 'Origin, to the light', with these circles and lines. As Western philosopher Plotinos regarded 'ekstasis' as the ultimate principle of beauty, E.S. Park regards 'the beauty of soul and brilliance of divine intellect' as her ultimate ideal.

"Analogously, it is the case in which a bright light from oneself is emanating and spreading all over the universe. Everything that is spreading towards the source of light is a replica, yet it is beautiful as long as it is originated from logos." (Enneades, On Beauty. 8, 18, 34–39)

"One who commends the origin knows the origin is actually a circle by its Zen–luminosity, submits to its greatness, and obtains many things from it. Thus, roundness is one and is limitless." (蘇塗經典本訓, 5)

E.S. Park presents fragments of logos, which is the agent of light, as her subject of work in order to visualize the fact that everything is originated from the light. The reason why she introduced circles and lines as her main subject may be understood as follows; the artist introduced circles as 'the One' in Plotinos and 'the Great One'

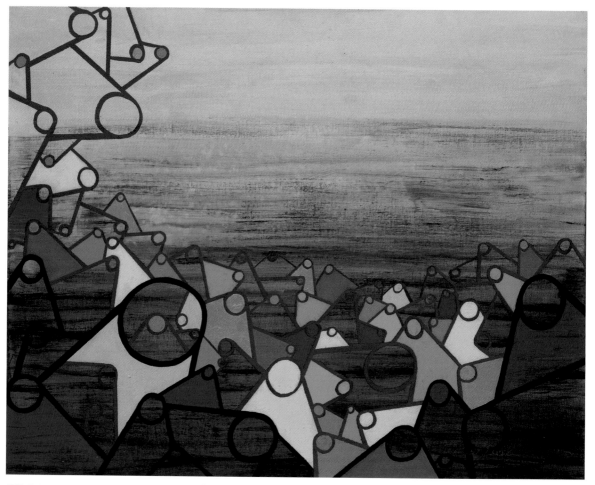

근원 *Origin-Rejoice A.* 91.0×72.7cm, 2013

in ancient Asian script; lines represent that every entity is a symbol of rays emitted by logos, the subject of light, and indicate that every living creation is a replica of light.

Ultimately, circles and lines, and construction method of the four primary colors in the background of her work are reminiscent of the creating process of primordial space. It symbolically shows the gist of the primeval space. Those elements in her work can be compared to three symmetric shapes that quantum scientists have introduced to explain how primeval space has evolved; cases where the curvature is larger than zero; zero; smaller than zero. Each case can be called as spherical surface, plane surface and saddle, respectively.

In ancient Asian script, the first symmetric phase is designated as circle, shown as 'one' and also called as non-polar indicating that it has no pole. And the second phase is designated as 'line', shown as 'two'. It is also called as anti-polar as it has thesis-antithesis relationship. The last phase, curved surface, is designated as 'three'

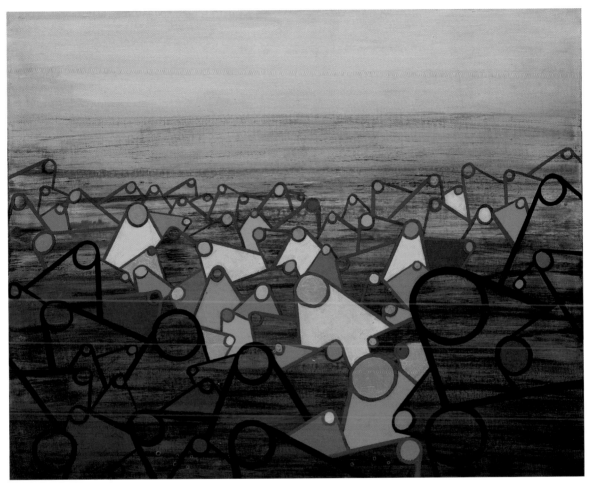

근원 *Origin-Rejoice B.* 91.0×72.7cm, 2013

and called as yin—yang for it has multiple poles. Birth of the universe, requires at least three traits of logos. Both modern quantum science and ancient Asian world—views imply that there should be at least three traits of logos in the light enabling 'nothingness' such as void space for the composition of the universe.

The last thing to be mentioned is nothingness and/or blank space. Above mentioned theories assert it 'existed' before the creation of the universe and functioned to give birth to current universe. What they thought of is the process after the creation is generated. For the creation of the universe to be initiated, fragments of logos should be accumulated to enlarge the space. Additionally, 'nothingness' should exhaust its strength to equilibrate and arbitrate this expansion. This is what scientists and philosophers of the ancient Asia understood about the world we are living as balanced by the competition between expansion and contraction.

What is astonishing is the artist's perception toward light is unconsciously implementing this process of the big—bang. The trend of her creativity follows the sense of logos rather than the sense

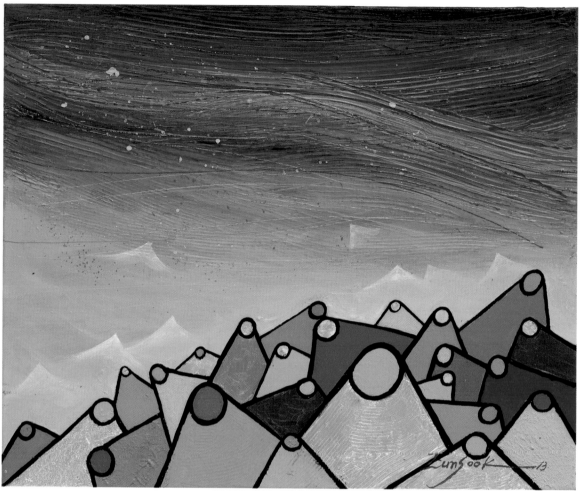

근원 *Origin-From the Light 13-45.* 45.5×
37.8cm, 2013

of freedom. With her meditative inclination, she creates aesthetic equilibrium between fullness and emptiness by piling up the fragments of logos and concurrently positioning the blank.

Needless to say, E.S. Park's compositional balance is implemented with the heaven, earth and human. The heaven is positioned among the infinite one-dimensional space symbols. Small circles are scattered all around the landscape by use of spherical surface. Each line linked to the circles functions, as a whole, as an arbitrator of the landscape. The Earth composes the landscape as anti-polar and contributes to make a space for the lines, fragments of logos, spreading randomly. Lastly, human is portrayed as manifold made of pulchritudinal curves. Individuals appear as plane-body in the landscape, yet symbolically function as the principal factor for multi-dimensional curve surfaces.

Now in its twentieth exhibition, E.S. Park is approaching to building a landscape by her own creative mindset of logos-based logic of creation. The composition of the artist's recent work vividly

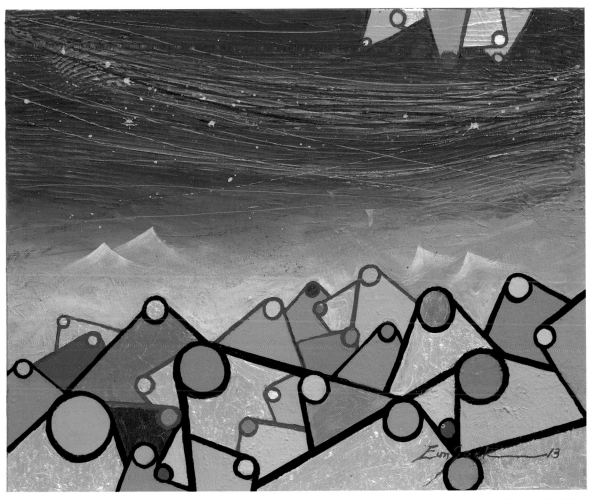

근원 *Origin-From the Light 13-47.* 45.5× 37.8cm, 2013

demonstrates through the formative process. Needless to say, it is a result and the momentum of the faith she has been devoted for many years.

근원 *Origin-Cosmos A13-33.* 77×33.5cm, 2013

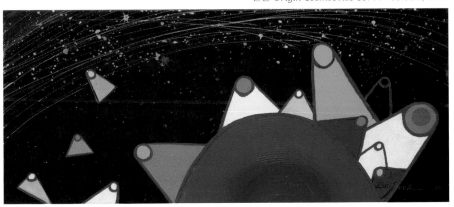

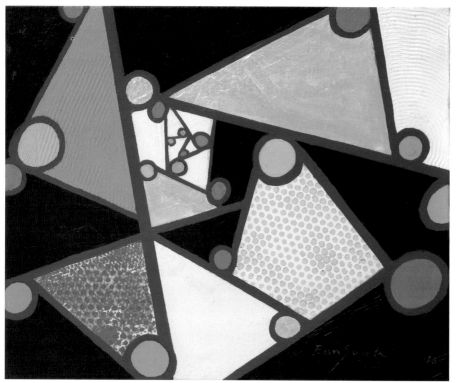

근원 *Origin-Space(Black) 13-31.* 45.5×38cm, 2013

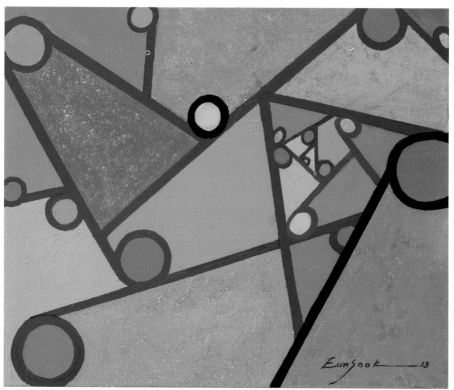

근원 *Origin-Space(Blue) 13-32.* 45.5×38.0cm, 2013

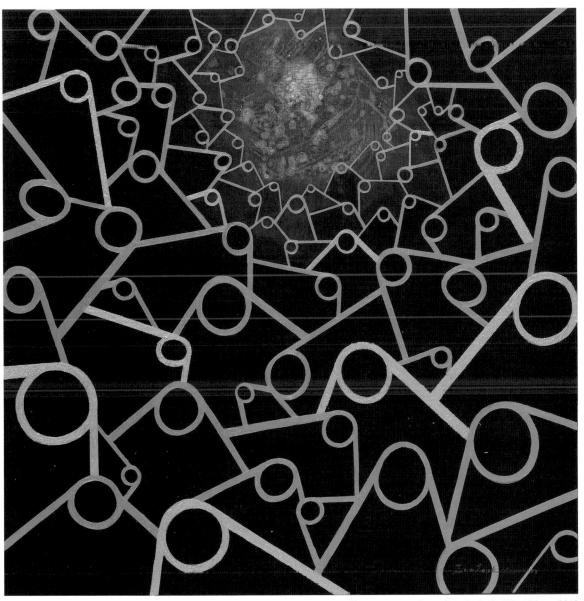

근원 *Origin-From the Light(BG) 13-13*. 100×100cm, 2013

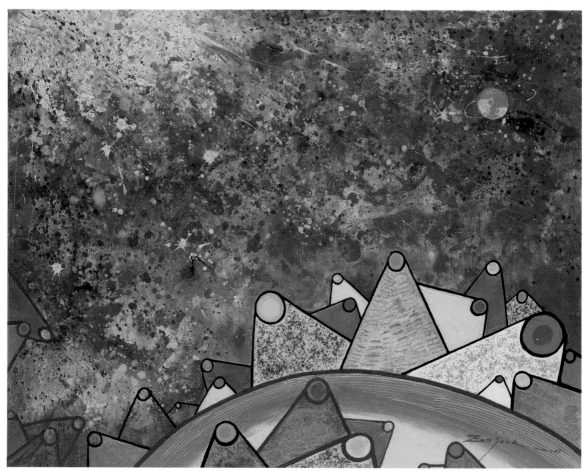

근원-빛으로 1 *Origin-From the Light 1.*
91.0×72.6cm, 2013

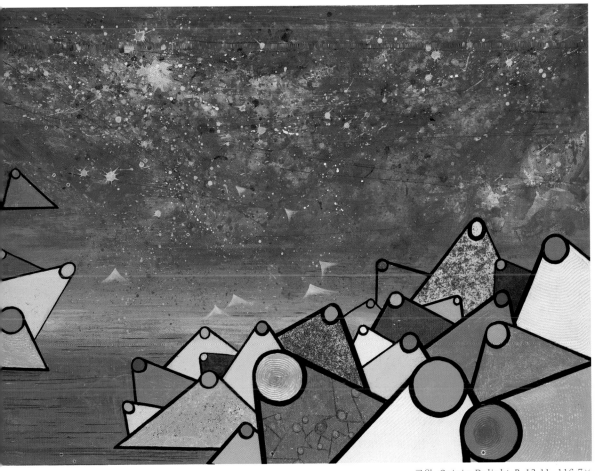

근원 *Origin·Delight R 13-11.* 116.7×91.0cm, 2013

빛을 껴안은 희망의 화폭, 박은숙

이종덕(현재 KBS교향악단 이사장, 단국대 문화예술대학원장, 홍무이트홀 시장)

그림에 대한 해박한 지식은 없으나 평소 많은 전시회를 찾아 다닌 덕에 제법 눈썰미가 있다는 소리를 듣는 편이다. 물론 도슨스의 전문적인 해설과 함께하며 작품을 관람하는 것도 즐기지만 성격 탓인지 조용히 그림을 보며 이런 저런 생각에 잠기는 것을 좋아한다. 대부분의 지인들이 나의 이런 문화 활동을 직업과 관련짓는 경우 가 많은데, 사실 음악회와 전시회 만큼은 머릿속이 복잡할 때 누구의 방해도 받지 않고 생각에 잠기고 싶어 찾는 경우가 대부분이다.

박은숙 화백의 그림은 그런 성향을 가진 나의 발걸음을 정확히 멈춰 서게 만드는 힘을 가진 작품이다. 언뜻 보기엔 특별한 주제가 없는 듯 보이지만 선명한 색과 아련한 배경이 묘한 경계 속에서 조화를 이루어 낸다. 마치 현실과 이데아가 공존하는 느낌이다. 멀리 그림을 감상할 때는 사실 적이지만 작품 가까이로 다가갈수록 3차원적인 입체감을 느끼게 한다. 하단의 또렷한 표현과는 대

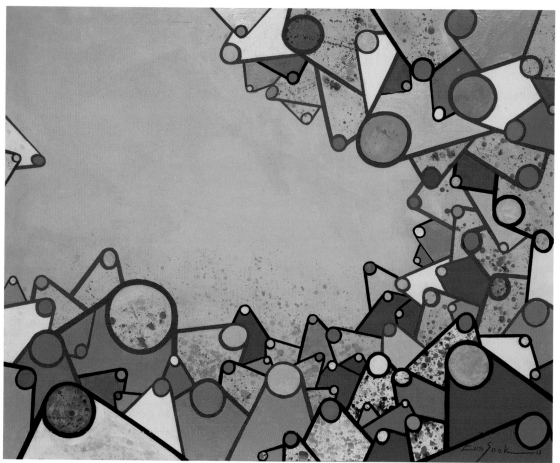

근원 *Origin-Rejoice(Y) 13-5.* 162.0×
130.3cm, 2013

조를 이루는 상단의 추상적인 이미지는 마치 별 빛을 쏟아내는 밤하늘을 연상
케 한다. 박은숙 화백의 작품이 근원(Origin) 이라는 주제를 회화적으로 천착
하는데 쏟아온 집념이 작품 속에서 살아 숨쉬는 듯하다. 독실한 크리스찬인 박
은숙 화백이 예찬하고자 하는 건 말할 것 없이 보이지 않는 근원의 세계다. 그
녀에게서 ·근원·이런 세계최초의 깃으로 간주되는 '신의 나라'라고 한다.

　　더 자세히 들여다보면 오묘한 패턴의 단위들은 멈추어 서 있는 것 같지만
서로 포개어져 대화를 하고 있는 듯한 전체상을 빚어낸다. 동일한 형상 같지만
제각기 개성을 가지고 있으며 서로 무관심한 방향을 바라보고 있지만 뒤엉켜
있는 모습에서는 따뜻함을 느낄 수가 있다. 광활한 미지의 공간, 차가운 파도가
치는 푸른 하늘을 연상 하기도하고 뜨거운 용암에녹아 내릴 것 같은 강렬한 세
상을 그리기도 한다.

박은숙. 그림은 음악이다

　　홍익대 서양화과를 나온 박 화백의 작품은 추상화 이지만 회화의 기본기가
단단히 배어있다. 형태의 결합은 난해하고 비합리적으로 보이기도 하고 차가움
과 따뜻함을 대조시켜새로운 형상을 만들어 내기도 한다.

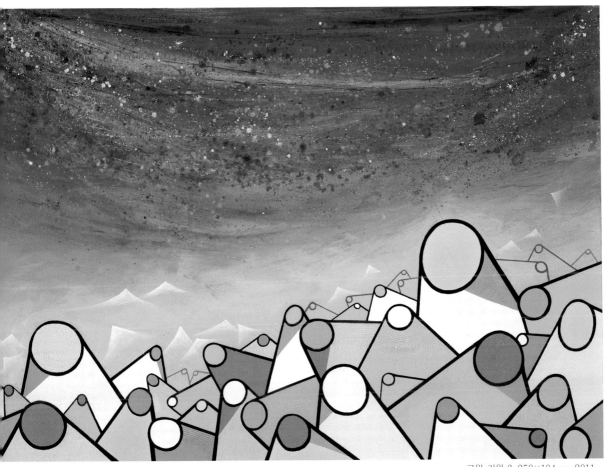

근원-기원 2. 259×194cm, 2011

　박 화백의 그림을 처음 보았을 칸딘스키(Kandinsky)를 떠 올렸다. 그는 일찍부터 '그림을 음악과 같다'라고 생각했다. 음악이 순수한 소리로만 인간의 희로애락을 표현하는 것처럼 미술 역시가장 순수한 조형요소인 색과 형태만으로 감성을 표현할 수 있다고 생각했다. 칸딘스키의 이러한 생각은 곧 추상(抽象)을 뜻하는 것이다. 박은숙화백의 작품 역시 추상화이다. 그녀는 사실적이고 구체적으로 표현해 내는 구상(具象)화와는 달리 보는 이에 따라 다양한 해석이 가능한 추상화가 더욱 좋다고 했다. 정적인 것 같지만 어디선가 음악이 흘러나오는 것 같고, 가만히 서 있는 듯 보이지만 춤을 추고 있는 것 같은 리드미컬한 그녀의 그림은 웅장한 오케스트라를 연상케 한다.

　그녀가 화폭에 담은 '빛'의 세계는 작가의 순수한 영혼과 결합하여 완벽한 '추상'을 담아낸다. 논리적으로 설명할 수 없는 일들을 신의 영역이라 한다며 아마도 박은숙 화백은 자신의 깊은 신앙세계에 대한 성찰을 화폭위에 마치 '고해성사'처럼 담아낸 것은 아닐까 하는 생각을 해본다. 밤하늘의 유성 같은 그녀의 그림을 가만히 보고 있자니, 수고하고 짐진 인간세계을 따스하게 껴안은 신의 품속에 들어와 있는 것만 같다.

– Seoul Art Guide Vol. 149, 92p 2014. 05호 발췌–

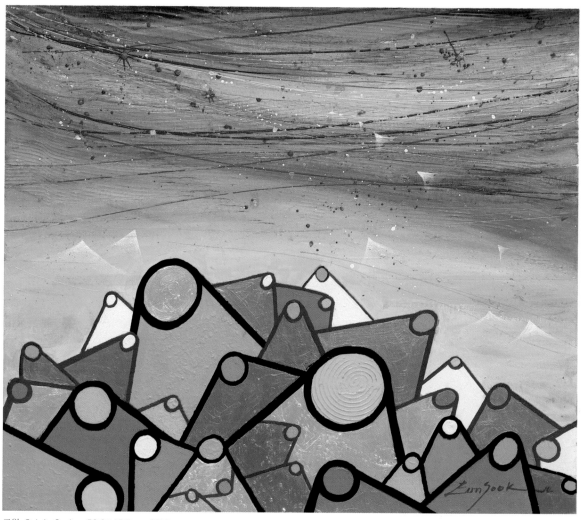

근원 *Origin-Spring.* 53.0×45.5cm, 2014

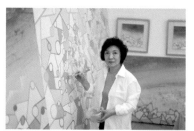

작업 중인 저자

하종현, 손성례, 김경자, 저자, 이두식-2011년

하종현, 이태주, 서경자, 이종덕, 장지원-2007년

가족 - 아들 몽헌, 종권, 남편 정은기-2009년

1955 경주 출생
1978 홍익대학교 미술대학 회화과 (서양화 전공)
　　졸업
1981 홍익대학교 대학원 서양화과졸업, 미술학석
　　사

개인전

2014 아트원 갤러리 초대전. 서울
　　위쳐갤러리 초대전. 서울
2013 선화랑. 서울
　　충무갤러리 초대전. 서울
　　대전아스트로 갤러리, 서울
　　우모하 갤러리 초대전. 서울
　　아름다운 땅 초대전. 서울
2012 한경갤러리 초대전. 서울
　　리서울 갤러리 초대전. 서울
　　레지나갤러리 초대전. 용인
2011 인사아트센타. 서울
2009 국민은행 P.B 센타 초대전. 용인
2008 가나 아트스페이스. 서울
2007 성남 아트센터 미술관. 성남
　　본 화랑 초대전. 서울
　　에바아트 갤러리. 파리, 프랑스
2005 선 화랑 초대전. 서울
　　판화 개인전. 예술의 전당, 서울
　　율 갤러리 초대전. 서울
2003 가이아 화랑. 서울
　　현대중앙갤러리 초대전. 서울
1999 모인화랑. 서울
1996 현대아트갤러리 서울
1978 그로리치화랑. 서울

초대전 및 단체전

2014 와우 열전 (호마 미술관, 서울)
　　오마주·현대작가 41인전 (박수근미술관,
　　서울)
　　현대여성과 사회, 초대전 (강릉시립미술관,
　　서울)
　　아름다운그림 초대전 (청작화랑, 서울)
　　향토작가 초대전 (성남아트센터미술관, 성
　　남)
　　아시아 탑갤러리 호텔 아트페어 (웨스턴 롯
　　데호텔. 서울)

홍익루트 기금마련전 (AP 갤러리, 서울)
BRIDGE (한국·헝가리 교류전)캐피탈 갤
러리, 서울
측은지예—심 (한전아트센타 갤러리, 서울)
AP 갤러리 여류 초대전 (AP갤러리, 서울)
현대 작가전 (갤러리 순, 용인)
나눔을 위한 그림여행전 (갤러리 맥, 서울)
CA_U 컨탬퍼러리 아트페어 (현대호텔. 울
산)
시와 그림의 만남전 (갤러리 캐피탈. 서울)
북한강 지킴이 전 (남송 미술관. 가평)
2013 대한민국 아트페스티벌 (광주 비엔날레 전
　　시관, 서울)
　　캐피탈갤러리 초대작가전 (캐피탈 갤러리,
　　서울)
　　아시아 탑갤러리 호텔 아트페어 (롯데호텔.
　　서울)
　　홍익 루트전 (공아트 스페이스, 서울)
　　아트미션전 (선화랑, 서울)
　　Blesseum갤러리 초대전 (블레시움 갤러리,
　　용인)
2012 한국여류화가 40주년 특별전 (예술의 전
　　당, 서울/제주 문예회관, 제주)
　　서울 화랑 미술제 (COEX, 청작화랑, 서울)
　　갤러리 SOON개관 초대전 (soon갤러리, 성
　　남)
　　한국여류화가 초대전 (울산현대예술관·강
　　진예술원)
　　홍익루트전 (조선일보미술관, 서울)
　　소리없는울림전 (국회의사당, 서울)
　　모정이있는 조각과 회화전 (청작화랑, 서
　　울)
　　남송국제아트쇼 (성남아트센타미술관, 성
　　남)
　　국제 화랑 미술제 (해운대센텀호텔, 부산)
　　아시아탑갤러리호텔아트페어 (웨스턴 조선
　　호텔, 서울)
　　갤러리캐피탈 개관기념초대전 (갤러리 캐피
　　탈, 서울)
　　탄천 현대작가 대작전 (성남아트센타미술
　　관, 성남)
　　아트페어 프리뷰전 (갤러리 캐피탈, 서울)
　　사은걸작 소품전 (빛갤러리, 서울)
　　여류화가 자선소품전 (리서울갤러리, 서울)
2011 LA Art Show (LA 컨벤션 센타 . 미국)

현대미술 루트전 (예술의 전당 한가람 미술
관, 서울)
GALLERY청하개관 88인초대전 (청하갤러
리. 용인)
남송 국제 아트페어 (성남아트센터미술관,
성남)
서울세계 열린미술 대축제 (예술의 전당, 서
울)
아름다운 이미지전 (단원 미술관, 안산)
한국여류화가 초대전 (포스코갤러리. 휘목
미술관, 포항, 부안)
새로운지평전 (그림손갤러리, 서울)
탄천 현대회화제 (성남아트센터미술관, 성
남)
송년 작은 그림전 (세종호텔 갤러리, 서울)
함께하는세상전 (콸레드, 서울)
2010 LA Art Show (LA 컨벤션센타. 미국)
　　대구 아트페어 2010 (대구 EXCO, 대구)
　　한국여류화가 22인 초대전 (장은선갤러리,
　　서울)
　　Joyful전 (인사아트센타, 서울)
　　아시아 탑갤러리호텔아트페어 (하이야트호
　　텔. 홍콩)
　　선화랑 개관기념330인작가초대전 (선화랑,
　　서울)
　　중·한 현대 아트페어 (798아트센터, 북경,
　　중국)
　　컨템포러리 아트 초대전 (갤러리 신상, 서
　　울)
　　까세육필시화전 (서문당초대,갤러리 신상,
　　서울)
　　일상의성소전-2 (대백프라자갤러리. 대구)
　　열린미술대축제 (서울시립미술관.경희궁 ,서
　　울)
　　목포미술대축제 (목포문화센타. 목포)
　　Spring전 (아름다운땅, 서울)
　　장은선갤러리 초대전 (장은선갤러리, 서울)
　　아름다운세계로 미래로 (성남아트센타미술
　　관, 서울)
　　탄천현대회화제 (성남아트센타미술관, 성
　　남)
　　FNart 초대자선전 (FNart갤러리, 서울)
2009 세계 열린미술 대축제 (WOAF) (서울시립
　　미술관 경희궁)
　　한·중 수교기념 기획초대전 (상상미술관.

북경, 중국)

영혼의 정원전 (인사아트센타, 서울)

아시아 국제아트페어 (아시아월드-엑스포

센타 홍콩)

현대미술,소리없는 울림전 (세종문화회관,

서울)

CHAMALIERE (현대미술갤러리, 프랑스)

LORREZ_LE_BOCAGE전 (Espace

ARTIVIE. 프랑스)

남송 국제아트페어 초대전 (성남아트센터

미술관, 성남)

탄천 현대회화제 (앤갤러리, 서울)

대한민국미술제 초대전 (한가람 미술관, 서

울)

대구 국제아트페어 청작화랑초대 (켄벤션센

타, 대구)

FOR You 아트미션전 (밀알미술관, 서울)

2008 한국·프랑스 CARTCE"CARTE

BLANCHE전 (파리 15구청, 프랑스)

BRIVE-LA-GAIUARDE전 (Chapelle

Saint-Liberal)

서울 미술대전 (서울시립미술관, 서울)

한국여성 현대미술 (성남아트센터미술관,

성남)

존재-열정의 공간전 (갤러리 정, 서울)

아시아국제아트페어 (아시아월드-엑스포,

홍콩)

세계미술교류전 (동덕미술관, 서울)

닮음과 다름 (릴리트까라 아카데미 미술

관, 뉴델리, 인도)

예술·희락 (아트미션 10주년기념전. 인사아

트센타, 서울)

가평사랑초대전 (남송미술관, 가평)

서울 국제 판화 미술제 (예술의 전당, 서울)

현대미술 대표작가 소품전 (스페이스모빈,

서울)

앤갤러리 기획 초대전 (앤 갤러리, 서울)

취리히 국제아트페어 (스위스)

맥화랑 초대전 (맥화랑, 부산)

따뜻한 마음이 흐르는 그림전 (31갤러리,

서울)

2007 세계미술 한중교류전 (세종문화회관미술

관, 서울)

서울 국제 판화 아트페어 (예술의전당미술

관, 서울)

센띠르갤러리 기획 초대전 (센띠르갤러리,

서울)

따뜻한 마음이 흐르는 그림전 (갤러리 정,

서울)

레인보우 전 (가산화랑, 서울)

두산갤러리초대전 (대구 두산갤러리, 서울)

한국미술의 위상전 - 기획 초대전 (한국 미

술센타, 서울)

다른 그리고 닮음전 (갤러리 라 메르 , 서

울)

서울 미술 회원전 (서울시립미술관, 서울)

2006 서울 국제 판화 아트페어 (예술의 전당. 한

가람 미술관, 서울)

한·독 미협 25주년 기념전 (세종문화회관,

서울)

한국현대작가 뉴질랜드 초대전 (Aotea

Center Museum, 뉴질랜드)

한국현대작가초대전 (센띠르갤러리, 서울)

경기여류화가전 (성남아트센터미술관, 성남)

한국 작은그림미술제 (성남아트센터미술관,

성남)

공간 그리고 여성전 (서울갤러리, 서울)

2005 여성작가 한국-스웨덴전 (베스비 미술관,

스톡홀름, 스웨덴)

100인 작가 초대전 (조선화랑, 서울)

한국전업미술가전 (예술의 전당, 서울)

Salon Comparison (Grand Palais. 파리)

2004 Global art in Korea-Japan (종로갤러리.

서울)

World Trade Art Gallery. New York)

한국조형작가회전 (La Maison des Arts.

Tunis. 튀니지아)

P10-Plus전 (예맥 갤러리, 서울)

Beautiful Mind 11 (가이아 화랑, 서울)

음악이 흐르는 그림전 (가일미술관, 서울)

갯벌속으로 초대전 (코스모스갤러리, 서울)

Art Mission전 (진흥아트홀, 서울)

예일화랑 초대전 (예일화랑, 서울)

한국현대조형작가전 (Urania, 베를린, 독

일)

경기여류화가회전 (단원미술관, 서울)

2003 베네치아 갤러리 개관기념초대전 (베네치아

갤러리, 서울)

대한민국 여성회화 페스티발전 (전쟁기념관

전시실, 서울)

한국 미술대전 (세종문화회관미술관, 서울)

동경 Global Art 2003 (일본 Arai 미술관,

동경)

한국현대미술전 (미국 Korean Art

Center, 서울)

한국의 미 모색전 (인사 Art Plaza, 서울)

2002 여류화가, 가을전 (가산화랑, 서울)

2001 한국미술대전전 (예술의전당미술관, 서울)

2000 새천년 미의식의 확산전 (서울 무역전시장,

서울)

한국 현대조형작가회전 (예술의전당미술관,

서울)

서울 이미지전 (갤러리 새, 서울)

서울 여성전 (종로 갤러리, 서울)

덕수궁 열린 미술마당 (덕수궁 야외전시장,

서울)

자연환경과 산불재해 테마전 (마이아트 갤

러리, 서울)

1999 한국의 전업작가와 드로잉전 (갤러리 상, 서

울)

한국의 전업미술가들 (서울시립미술관, 서

울)

송파미협작품전 (송파미술관, 서울)

아름다운 동강전 (갤러리 상, 서울)

현대동인전 (현대아트갤러리, 서울)

99 Korea-Japan Art Festival (송파미

술관, 서울)

동강의 비경전 (하남올림픽 조정경기장

NGO관, 서울)

한국전업미협 송파지부 창립전 (송파미술

관, 서울)

1998 현대동인전 (중앙갤러리, 서울)

AJACS전 (동경도미술관, 일본)

한일현대미술의 탐색 한일교류전 (송파미

술관, 서울)

1997 신춘 송파미술가전 (송파미술관, 서울)

송파국제미술전 (송파미술관, 서울)

현대동인전 (예맥화랑, 서울)

AJACS전 (동경 도미술관, 일본)

1996 서양화 중견작가 작은 그림전 (송파미술관,

서울)

현대동인전 (현대 갤러리, 서울)

1995 현대동인전 (갤러리아 아트홀, 서울)

송파미술전 (송파미술관, 서울)

NM (New Movement Exhibition and

Art Data)전 (전북예술회관. 경남문화예술

회관)

1994 의식의 확산전 (예술의 전당, 서울)

현대동인전 (인데코 화랑, 서울)

오늘의 한국미술전 (예술의 전당, 서울)

뉴욕Gallery 초대전 (Cast Iron 미술관,

미국)

송파미술전 (송파구민회관, 서울)

1993 의식의 확산전 (예술의 전당, 서울)

현대동인전 (갤러리아 아트홀, 서울)

오늘의 한국미술전 (예술의 전당, 서울)

1992 누드 크로키전 (수병화랑, 서울)

1991 홍익10주년 기념전 (예술의 전당, 서울)

1979 Independent전 (국립현대미술관, 서울)

1978 개개전 (대구 시민회관 대구)

대구 화우회전 (동아백화점 미술관, 대구)

박은숙-조규호전 (그로리치 화랑, 서울)

Independent전 (국립현대미술관, 서울)

1977 대구 화우회전 (대구백화점 미술관, 대구)

2014-2009 한국 국제아트 페어 (COEX 청작화

랑 초대,서울)

2014-2009 서울 오픈아트 페어 (COEX 청작화

랑 초대, 서울)

2013-2004 Societe Nationale des Beaux

Arts (Carrousel louvre .파리)

2014-2002 한국여류화가회전

2014-1996 문우회전

2014-1990 홍익여성화가전

현재 : 한국미술협회. 홍익여성화가. 한국여류화가.

한국전업미술가.

프랑스 국립 미술원. 세계미술교류협회. 문우회. 아

트미션 회원.

어릴적 5세, 동생과 함께(현숙)

김용철, 주태석, 지석철-2013년

저자, 문혜자, 정강자, 이숙자 - 2013년

이동준, 박찬숙, 김동호, 권옥귀, 저자-2012년

1955: Born Gyeongju. Korea.
1978: Western Painting, B.F.A., HongIk University, Seoul, Korea
1981: Western Painting, M.F.A., HongIk University, Seoul, Korea

SOLO EXHIBITION

2014 Art One Gallery, Seoul.
Woncheon Gallery, Seoul.
2013 Sun Gallery Exhibition, Seoul.
ChoongMu Gallery, Seoul.
Beautiful Land Gallery, Seoul
Astro Gallery, Daejeon.
Umoa Gallery, Suwon.
2012 Hankyung Gallery, Seoul.
Lee Seoul Gallery, Seoul.
Blessium Gallery, Yongin.
2011 INSA Art Center, Seoul.
2009 KB bank SUJI PB center, Youngin.
2008 Gana Artspace, Seoul.
2007 EVERARTS Gallery, Paris, France
Seongnam Art Center Museum, Seongnam.
Bon Gallery, Seoul.
2005 Sun Gallery, Seoul.
The Hangaram Art Museum, Seoul.
Yul Gallery, Seongnam.
2003 Gaia Gallery, Seoul.
1999 Mo In Gallery, Seoul.
Choong Ang Gallery, Seoul.
1996 Hyun Dai Art Gallery, Seoul.

GROUP EXHIBITION

2014 Hommage - Moden Art 41 artists (Park Soo Keun. Museum. Seoul)
Wawoo Exhibtion (HoMa Museum. Seoul)
Hong Ik Root Exhibition (Chosun IlBo Museum. Seoul)
Modern Woman & Society Invitation Exhibition (City Museum. Gangreung)
Korea Woman Artists (Seoul City Museum. Seoul)
Beautiful Painting Invitation Exhibition (Chung Jark Gallery. Seoul)
Folk Artist Invitation Exhibition (Seongnam Art Center Museum)
Meet with Poem & Painting (Capital Gallery. Seoul)
Invitation Woman Artists (AP Gallery.

Seoul)
Moden Painting Artists (Soon Gallery. Seoul)
Protecting North River Exhibition (Nam Song Museum, Gapyeong)
Korean-Hungarian BRIDGE Invitation Exhibition (Gallery Capital. Seoul)
Art-Spirit Exhibition (Han Jeun Art Center. Seoul)
Asia Top Gallery Hotel Art Fair (Lotte Hotel. Seoul)
2013 Korea art Festival (Biennale Exhibition Center, Gwangju)
Modern Art Root Exhibition (Kong Art space Gallery. Seoul)
Korea Woman Artists Exhibition (INSA Art Center. Seoul)
Art Mission Artists Invitation Exhibition (Sun Gallery. Seoul)
Gift with Love Exhibition (Hangaram Art Center. Lotte Gallery. Seoul)
With Love Exhibition (Beautiful Land Gallery. Seoul)
Artists Invitation Exhibition (Capital Hotel Gallery. Seoul)
Asia Top Gallery Hotel Art Fair (Western Chosun Hotel. Seoul)
2012 Korea Galleries Art Fair (COEX, Chung Jark Gallery, Seoul)
Seoul Galleries Art Fair (COEX. Seoul)
Korean Woman Artists 40th Exhibition (Seoul Art Center & Jeju Culture Center)
Gallery SOON Open Exhibition (Seongnam)
Korean Woman Artists Invitation Exhibiion (Ulsan. KangJin)
Hong Ik Root Exhibition (Chosun IlBo Museum. Seoul)
Nam Song International Art Show (Seong Nam Art Center Museuml)
Busan International Galleries Art Show(Haeundae Centum Hotel. Busan)
2011 Nam Song International Art Show (Seongnam Art Center Museum)
16th Los Angeles ART Show (LA Convention Center. USA)
GALLERY Chung Ha Open 88 Artist Invitation(Chung Ha Gallery. Yongin)
Korean Woman Artists Invitation (COEX Gallery. Hui Mok Gallery, Pohang, Busan)
New Horizon Exhibition (Gurimson Gallery. Seoul)

TanCheon Contemporary Art Festival (Seong Nam Art Center Museum)
Asia Top Gallery Hotel Art Fair (Hyatt Hotel, Hong Kong)
2010 Contemporary Art (Gallery Sin Sang)
Nam Song International Art Fair (Seongnam ART Center Museum)
China-Korea Modern Art Fair (798 Art center. Beijing China)
Asia Top Gallery Hotel Art Fair (Hyatt Hotel. Hong Kong)
330 Artists Invitation Exhibition (Sun Gallery. Seoul)
Spring Exhibition (Beautiful Land gallery. Seoul)
Love (FN Art Gallery. Seoul)
World Open Art Festival (Seoul City Museum. Seoul)
Tan Cheon Contemporary Art Festival (Seongnam Art Center Museum)
To Beautiful World, Future (Seongnam Art Center Museum)
LA ART Show(LA Convention Center. USA)
Daegu Art Fair (EXCO, Daegu)
2009 China-Korea Art Special Festival (Sunshine International museum. Beijing)
World Open Art Festival (Seoul City Museum. Seoul)
Garden of Soul (INSA Art Center. Seoul)
Asia International Art Fair (Asia World Expo Center. Hong Kong)
Contemporary Art (SEJONG Center. Seoul)
Chamaliere (Modern Art Gallery, France)
Lorrez_le_Bocage (Espace ARTIVIE. France)
Namsong International Art Fair (Seongnam Art Center Museum)
Tan Cheon Modern Art Show (Ann Gallery. Seoul)
KPAM Invitation Exhibition (Hangaram Museum. Seoul)
Daegu Art Faire (EXCO, Daegu))
For You (Mil Al Museum, Seoul)
2008 3rd Asia International Art & Antiques Fair (Asia World-Exp., Hong Kong)
Art Forum 40 International (Dong Duck Museum. Seoul)
Seoul International Print, Photo & Edition Works Art Fair (Art Center

Museum. Seoul)
Zurich International Art Fair (Zurich, Switzerland)
Korean Woman Artists (Seongnam Art Center Museum)
Korea-India Art Exchange Exhibition (National Academy of Art, New Delhi)
2007 Art Form 39 International (Se Jong Culture Center. Seoul)
Seoul International Printing Art (Seoul Art Center. Seoul
Rainbow Exhibition (Gallery Gasan. Seoul)
Exhibition with music (Jung Gallery. Seoul)
Artist Invitation Exhibition (Sentir Gallery. Seoul)
Korea Fine Artists Association Exhibition (Seoul Gallery. Seoul)
2006 Seoul International Print, Photo & Edition Works Art Fair (Art Center Museum. Seoul)
Art Forum International Exhibition (Se Jong Culture Center Museum. Seoul)
Korea Contemporary Artist Invitation Exhibition (Center Gallery. Seoul)
Small Pieces Art Festival (Seongnam Art Center Museumm)
Korea Contemporary Artists in New Zealand and Korea (Aotea Center Museum. Seoul)
Gyeong Gi Artist Invitation Exhibition (Seongnam Art Center Museum)
Space and Women (Seoul Gallery. Seoul)
2005 Konstnarinnor Fran Korea (Vasby Konsthall, Stokholm, Sweden)
100 Artists Invitation Exhibition (Chosun Gallery. Seoul)
Salon Comparison (Grand Palais. Paris)
Societe Nationale des Beaux Arts (Carrousel Louvre, Paris)
KPAM Exhibition (Art Center Museum. Seoul)
2004 Global Art in Korea-Japan (World Trade Art Gallery, NY)
Korean Contemporary Fine Arts Association Exhibition (La Maison des Arts, Tunis, Tunisia).
P10-Plus Exhibition (Gallery Yemac. Seoul).
Beautiful Mind 11 (Gaia Gallery. Seoul)
Paintings with Music (Gail Gallery. Seoul)
GyungGi Women Artists (Dan Won Museum. Seoul)
Tokyo Global Art (Arai Gallery, Japan)
2003 Korean Contemporary Fine Arts

Association Exhibition (Urania Art Center, Berlin, Germany).
Contemporary Art of Korea (Korean Culture Center, U.S.A)
2002 Korean Contemporary Fine Arts Association Exhibition (Dai Baik Gallery, Daegu)
Autumn Exhibition (Gasan Gallery. Seoul)
2001 Korean Art Grand Exhibition (Art Center Gallery. Seoul)
2000 New Millenium Exhibition (Seoul Expo Gallery. Seoul)
Korean Contemporary Plastic Artists Association Exhibition (Art Center Gallery. Seoul)
Korean Professional Artists Circulation Exhibition (My Art Gallery. Seoul)
Seoul Image Exhibition (Gallery Sae. Seoul)
Seoul Women Artists Exhibition (Jong Ro Gallery. Seoul)
Open Air Art Fair (Deok Su Palace. Seoul)
1999 Invitational Exhibition (Gallery Choong Ang. Seoul)
Korean Professional Artists Drawing Exhibition (Gallery Sang. Seoul)
The Artists of Korea 1999 (Seoul City Museum. Seoul)
99 Korea-Japan Art Festival (Song Pa Gallery. Seoul)
Beautiful Dong Gang (Gallery Sang. Seoul)
Hyun Dai Artists Exhibition (Hyun Dai Art Gallery. Seoul)
1998 AJACS (Tokyo Metropolitan Museum, Japan)
Korea-Japan Modern Art Communication (Song Pa Museum. Seoul)
Hyun Dai Artists Exhibition (Chung Ang Gallery. Seoul)
1997 The Song Pa International Art Exhibition (Song Pa Gallery. Seoul)
All Nations and Japan Artists Coop 23 (Tokyo museum. Tokyo)
Hyun Dai Artists Exhibition (Hyun Dai Art Gallery. Seoul)
1996 Western Painting Leading Artists Exhibition (Song Pa Gallery. Seoul)
Hyun Dai Artists Exhibition (Hyun Dai Art Gallery. Seoul)
1995 New Movement and Art Data Exhibition (Chonbuk & Kyungnam Culture & Art Center. Seoul)
Hyun Dai Artists Exhibition (Gallerya

Art Hall. Seoul)
1994 New York Gallery Invitational Exhibition (Cast Iron Gallery, NY)
Exhibition of Korean Fine Art Today (Hangaram Art Museum. Seoul)
Expansion of Consciousness Exhibition (Hangaram Art Museum. Seoul)
Hyun Dai Artists Exhibition (Indeco Gallery. Seoul)
1993 Exhibition of Korean Fine Art Today (Hangaram Art Museum. Seoul)
Expansion of Consciousness Exhibition (Hangaram Art Museum. Seoul)
Hyun Dai Artists Exhibition (Gallerya Art Hall. Seoul)
1992 Nude Croque Exhibition (Soo Byung Gallery. Seoul)
1991 The Hong Ik Artist Exhibition (Seoul City Museum. Seoul)
1979 The Independents (National Modern Art Museum, Seoul)
1978 Park & Cho Duet Exhibition (Grorich Gallery. Seoul)
The Independents (National Modern Art Museum. Seoul)
Independence Booth Exhibition (Daegu City Hall. Daegu)
Daegu Friendship Exhibition (Daegu Department Gallery. Daegu)
1977 Daegu Artists Exhibition (Daegu Department Gallery. Daegu)

2014-2009 Korea International Art Fair (COEX. Chung Jark Gallery. Seoul)
2014-2009 Seoul Open Art Fair (COEX. Chung Jark Gallery. Seoul)
2013-2004 Societe Nationale des Beaux Arts (Carrousel Louvre, Paris)
2014-2002 Korean Women Artists Association Exhibition
2014-1996 MUN Fine Arts Exhibition
2014-1990 Hong Ik Woman Fine Artists Association (Insa Art Center. Seoul)

Member in :
The Korean Artists Association, The Hong Ik Artists Association,
Korea Woman Fine Artists Association, Korea Professional Artists Association
The Korean Contemporary Fine Artists Association
Societe Nationale des Beaux Arts (France)

E-mail : esp5509@hanmail.net
Mobile : 82-010-2203-4921

저자, 서경자, 전명자-2013년

김복영, 저자, 최명영 - 2013년

윤미란, 정강자, 저자, 서성록-2011년